羅哲文　楊永生 著

永訣的建築。

已消失的中國古建築圖錄

中華書局

□ 責任編輯：張利方
□ 裝幀設計：高　林

永訣的建築
已消失的中國古建築圖錄

□
著者
羅哲文　楊永生

□
出版
中華書局（香港）有限公司
香港鰂魚涌英皇道 1065 號東達中心 1306 室
電話：（852）2525 0102　傳真：（852）2713 8202
電子郵件：info@chunghwabook.com.hk
網址：http://www.chunghwabook.com.hk

□
發行
香港聯合書刊物流有限公司
香港新界大埔汀麗路 36 號
中華商務印刷大廈 3 字樓
電話：（852）2150 2100　傳真：（852）2407 3062
電子郵件：info@suplogistics.com.hk

□
印刷
深圳恆特美印刷有限公司
深圳市寶安區龍華民治橫嶺村恆特美印刷工業園

□
版次
2011 年 1 月初版
© 2011 中華書局（香港）有限公司

□
規格
特 16 開（230mm×170mm）

□
ISBN：978-988-8104-11-6

本書中文繁體字版由百花文藝出版社授權出版。

目錄。

i

前言。

有人把建築稱之為「石頭的史書」、「凝固的樂章」等等，意在說明建築除了其本身的實用物質功能之外，還具有重要的歷史文化和藝術價值。

然而，歷史的車輪總是那樣的無情，不僅碾碎了如梭的歲月，也碾碎了許許多多「石頭的史書」，許許多多珍貴的古建築被人為和自然的原因破壞了。翻開歷史的記載，古往今來不知有多少高樓傑閣、玉宇瓊台、彌山別館、跨谷離宮以及梵宮寶剎、壇廟、陵園，在人為的破壞之下，頃刻之間化為了灰燼。其中尤以改朝換代的需要、戰爭的破壞最為嚴重。

由於人為和自然破壞以及其他種種原因，在中國失去的建築傑構不知有多少。有的留下了傳說，有的留下了文獻記錄，有的留下了圖畫和仿體，這些都為重溫歷史、研究文化和科學技術提供了十分寶貴的資料。

這些歷史上留下文字或圖像的失去的古建築的資料雖然十

分珍貴，但較之近代科技和攝影技術來說，由於歷史的局限，畢竟稍遜；近代攝影對表現原物的形象來說，要算是最科學、最準確的了。這是歷史發展、科學技術進步的成果，以之保存失去古建築的資料，是最為真實、最為準確的了。

前幾年，楊永生策劃並費了很大心力，從各方收集近代攝影留下的已經失去的古建築照片，加以說明，欲編輯成書，實在是一件十分有價值的事情，因而得到了很多人的支持，大家紛紛將自己珍藏或收集到的珍貴照片提供出來。我認為，這並非好古，而是有重大的歷史與現實意義，不僅可將失去的重要古建築的形象永久保存下去，而且為研究中華民族悠久的歷史文化，研究中國建築史、藝術史等提供了寶貴資料，還可以為某些古建築的修復、重建提供科學的依據，可以說是具有遠見卓識，功莫大焉。永生要我參加這一工作，我畢生從事古建築保護、研究工作，尤好攝影和收藏古建築照片，對失去的古建築有着深厚的感情和愛好，當然十分樂意參加，並盡力提供我所有較好的關於失去的古建築的照片。

為了進一步滿足廣大讀者閱讀的需求，本書按城郭及鐘鼓樓、牌樓、園林建築、宗教建築、橋樑等分類進行了編排。

梁思成先生曾經將被毀的建築稱為「永訣的建築」，我們以此作為書名。

<div style="text-align: right">羅哲文</div>

城郭及鐘鼓樓

城郭。

明代北京作為都城是在元大都基礎上發展起來的。明永樂元年（一四〇三）定北平為都城，改稱「北京」；永樂四年（一四〇六）動工修建；永樂十八年（一四二〇）建成；次年明室遷都北京，此後，北京在清以及民國初年均為首都，並均有重建、修繕。

初建的北京城後稱「內城」，近方形，東西城垣長六千六百三十五米，南北長五千三百五十米，共建有九門（南垣三門，東西北城垣各兩門）。明嘉靖年間（一五二二至一五六六）為加強防禦和保護城南地區新發展起來的工商業，城南地區又加建了外城，其東西長七千九百五十米，南北長三千一百米。

北京的城垣共有四重，居城市中心位置的宮殿四周是紫禁城，環繞紫禁城的有皇城（明代建），再就是內城、外城。皇城北側城牆原位於平安里東口至寬街西口一段，長約兩千四百六十米；東側城牆位於寬街西口至御河橋北口，長約兩千一百五十米；西側城牆大部分位於西皇城根北口至府右街南口，並有西南角缺角，長約兩千六百四十四米；南側城牆為府右街南口至北京飯店以西一段，全長一千七百七十米。皇城南牆現僅存中南海南牆及南池子南口、南

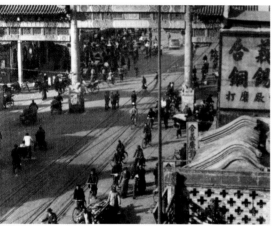

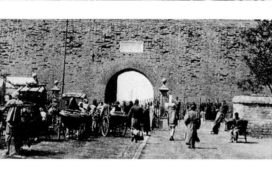

▼
北京城郊部分圖片

長街南口等數段，牆高六米，磚砌，牆面塗以紅土，牆頂覆以琉璃瓦。民國以後，皇城被陸續拆除。

對北京城牆，建築學家梁思成有一段評語：「北京城牆不只是一堆平凡疊積的磚堆，它是舉世無匹的大膽建築紀念物，磊拓嵯峨，意味深厚的藝術創造。無論是它壯碩的品質，或是它軒昂的外像，或是那年年歷盡風雨甘辛，同北京人民共甘苦的象徵意味，總都要引起後人複雜的感情的。」

這座環繞北京的世界級文物——北京城牆及其建築物（城門、箭樓等）在文化大革命（以下簡稱「文革」）（一九六六至一九七六）中被拆除殆盡。

北京

● 正陽門

正陽門（俗稱「前門」）是北京內城南面城牆的正門，建於明永樂十九年（一四二一），當時稱「麗正門」，於明正統四年（一四三九）改稱「正陽門」。正陽門由城門樓、甕城和箭樓組成，現僅存城門及箭樓，甕城則早於民國四年（一九一五）被拆除。

城樓面闊七間，通寬四十一米，進深三間，通深二十一米，通高四十點三六米。箭樓通高三十五點九四米，共有箭窗九十四孔。正陽門較內城其他八門規制高大。清光緒二十六年（一九○○）八國聯軍侵入北京，正陽門被燒毀；光緒二十九年（一九○三）及三十二年（一九○六）得以重建；一九一五年甕城被拆除，城門箭樓亦被改造。

4

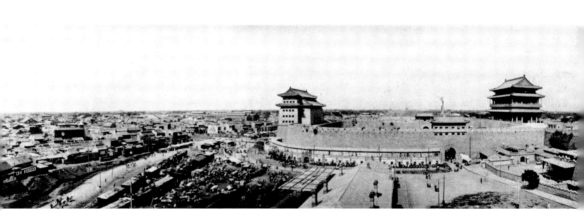

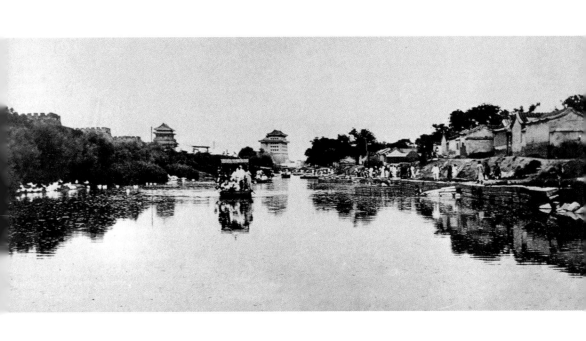

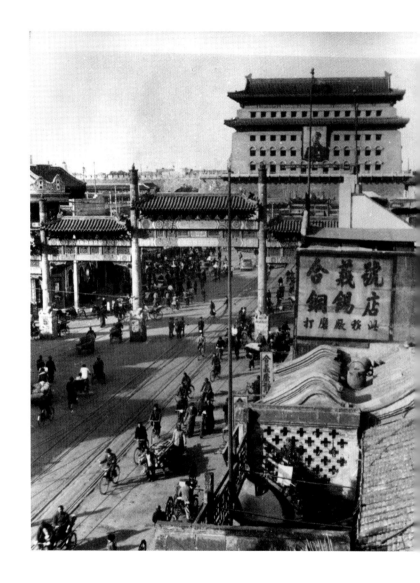

右圖：正陽門西側護城河

左圖：正陽門箭樓

中華門

在天安門南向與之相對應的位置（今毛主席紀念堂處）原有一座門，明朝稱「大明門」，清朝改稱「大清門」，辛亥革命以後改稱「中華門」。

它與天安門及其以北的端門在一條南北的軸線上，共同組成皇城的三大中門。這三座門只有皇室舉行盛大典禮時，方可從中逐一通過。

一九五九年改建綠化天安門廣場時，中華門被拆除。

這三幅圖（原為彩圖）是明代建築巨匠蒯祥（明代修建北京宮殿、長陵等重大工程的主持人，官至工部左侍郎）於永樂十八年（一四二○）北京宮殿完工時繪製的竣工圖，一式兩份，一份呈皇帝，一份自存。三圖現存於南京博物院。

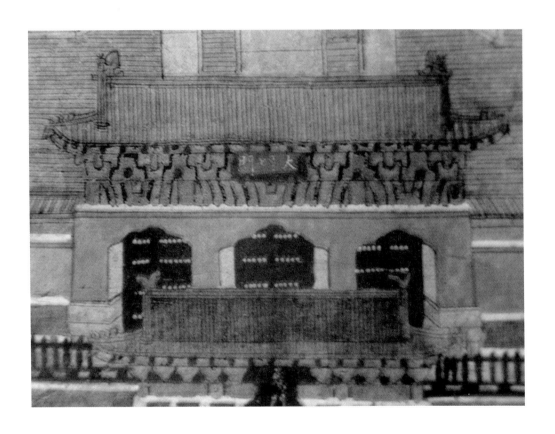

大明門

明永樂十八年故宮竣工圖（局部），
蒯祥繪，藏南京博物院。

9

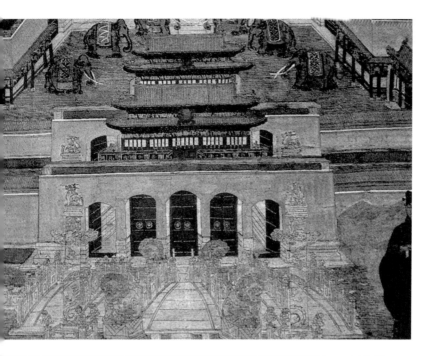

下圖：中華門
右上圖：承天門，明永樂十八年故宮竣工圖（局部），
　　　　蒯祥繪，藏南京博物院。
右下圖：大明門匾，明永樂十八年故宮竣工圖（局部），
　　　　蒯祥繪，藏南京博物院。

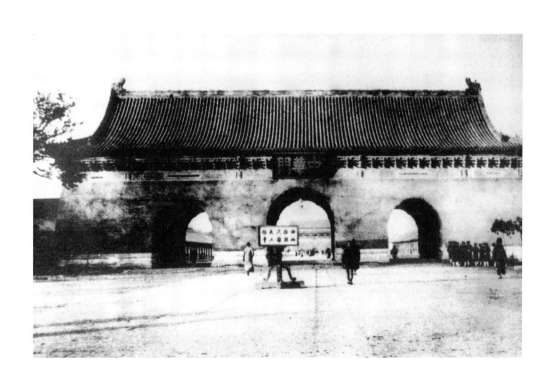

11

崇文門城樓

崇文門（俗稱「哈德門」）位於今北京崇文門內大街南口。城樓建於明正統四年（一四三九），拆毀於一九六五年。

城樓通高（包括城台）三十五點二米，面闊五間，通寬三十九點一米，進深三間，通深二十四點三米。

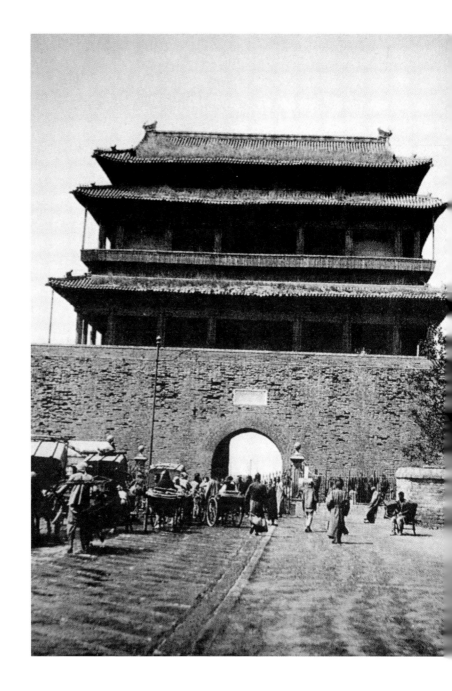

13

● 宣武門箭樓

宣武門位於今北京宣武門東大街和西大街的交匯處，建於明正統四年（一四三九），拆毀於民國十六年（一九二七），其城台於一九三一年被拆除。

此箭樓通高三十米，面闊三十六米，進深二十一米，全樓東、西、南三個側面共闢有箭窗八十二孔。

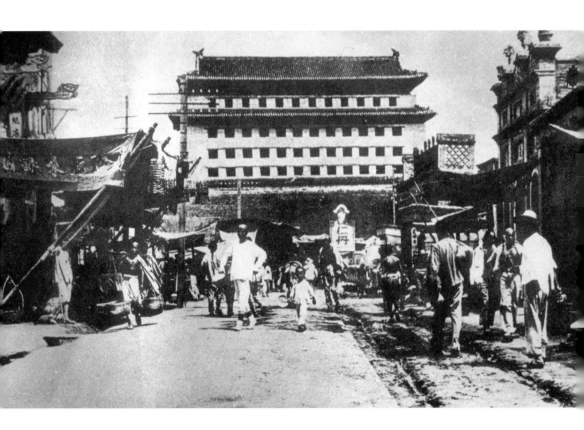

● 阜成門箭樓

阜成門箭樓位於今北京阜成門內大街西口，初建於明正統四年（一四三九），拆毀於民國二十四年（一九三五），箭樓台基則拆除於一九五三年。

此箭樓通高（包括台基）三十一點四米，通進深二十三點六米，通寬三十五點二米，全樓闢箭窗八十二孔。

▼
阜成門箭樓

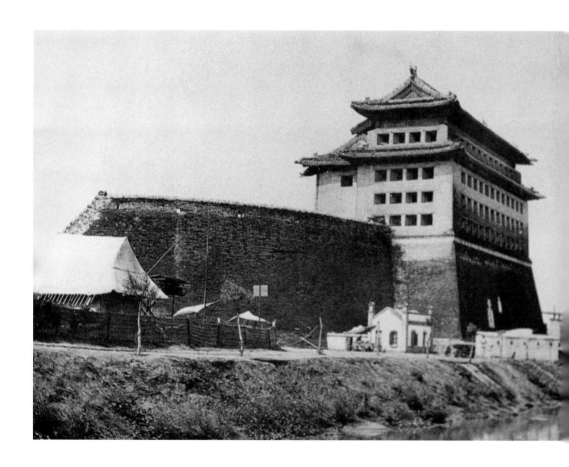

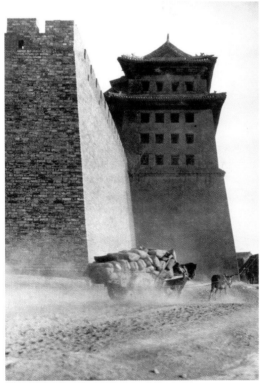

北京

● 西直門

西直門的城門樓和箭樓於一九六九年被拆除，在拆除箭樓的過程中，人們意外地發現，在台基中有一座保存完好的磚券洞城門，當時專家們根據磚券發碹的做法以及有關資料，鑒定其為元至正十九年（一三五九）始建的元大都和義門甕城的城門，原來在明正統元年（一四三六）重建北京城城門樓時，該城門被埋在了西直門箭樓裏面。一九六九年拆西直門時，這座元朝城門也被推土機推平了。

18

右圖：西直門箭樓

左圖：西直門城樓

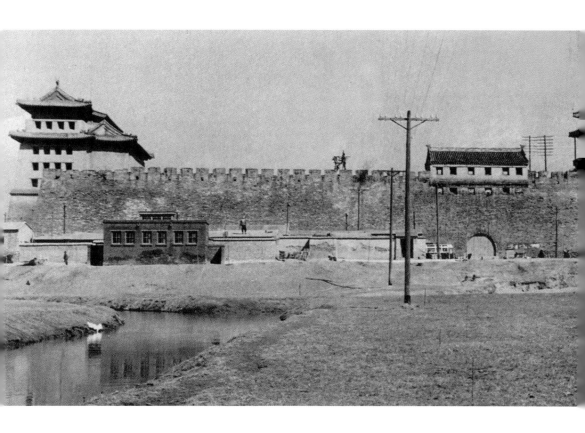

北京

安定門是明清北京內城北面城牆的一座城門，由城樓、甕城、箭樓組成，初建於明洪武元年（一三六八），於明正統四年（一四三九）加築甕城，始形成完備的城防設施。

城樓高二十二米，面寬三十一米，進深十六米，重簷歇山頂。箭樓建有五間抱廈，設四層箭窗。

民國初年，為修建環城鐵路曾拆除閘樓，並拆除部分甕城。一九六九年，城門被全部拆除。

20

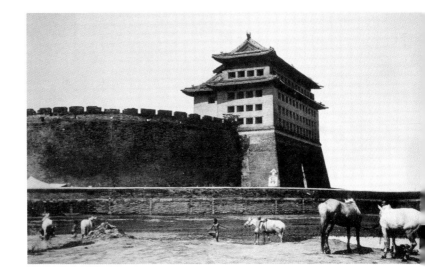

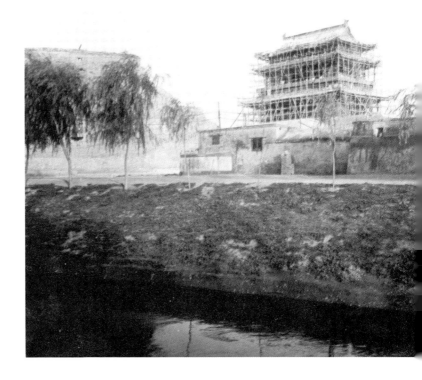

21

北京

● 德勝門城樓

德勝門城樓始建於明正統四年（一四三九），被拆除於民國十年（一九二一），而德勝門甕城及閘樓早在一九一五年即已被拆除，如今只剩下德勝門箭樓仍屹立在原地。

德勝門城樓通高三十六米，面寬三十一點五米，進深十六點八米。

▼

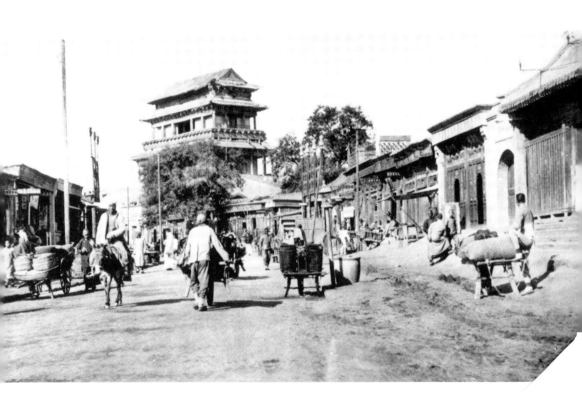

北京

● 永定門

北京外城的南牆正門稱「永定門」，西側門稱「右安門」，東側門稱「左安門」。永定門是北京城中軸線的起點。城樓始建於明嘉靖三十二年（一五五三），嘉靖四十三年（一五六四）增建甕城，清代又建箭樓並改建城樓。

城樓通高二十六米，面闊二十四米，進深十點八米，屬外城最雄偉的城樓。一九五七年城樓和箭樓被拆除。

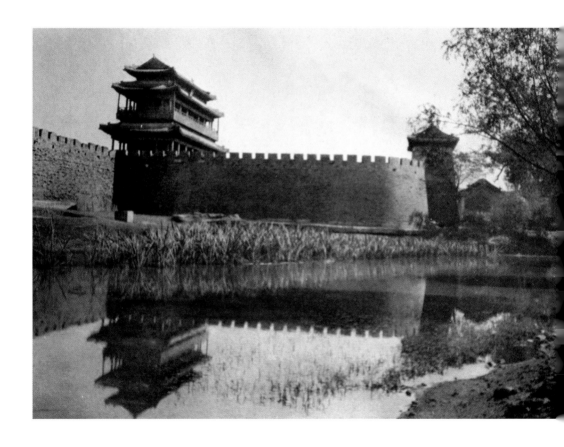

北京

● 皇城地安門和西安門、東安門

北京皇城共有四座門，南為天安門，北為地安門，東為東安門，西為西安門。地安門始建於明永樂十八年（一四二〇）面闊七間，約三十八米，通高十一點八米，進深約十二點五米，於一九五五年被拆除。西安門形制略同地安門、東安門，始建於明永樂十五年（一四一七），一九五〇年因攤販失火被焚毀。東安門始建於明宣德七年（一四三二），民國元年（一九一二）袁世凱發動兵變時被焚毀。

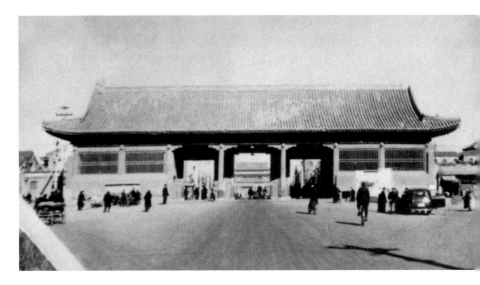

上圖：地安門（羅哲文攝於一九五一年）

下圖：東安門（攝於清末）

27

北京

● 長安右門

長安右門（又稱「西長安門」）位於北京西長安街上，與位於東長安街上的長安左門（東長安門）以及天安門、千步廊共同圍合成T形廣場。

長安街上的東西兩座長安門始建於明永樂十五年（一四一七），重建於清乾隆二十二年（一七五七）。這兩座門形制相同，均為單簷歇山黃琉璃瓦頂，開設三座券門，紅牆，漢白玉須彌座。這兩座門都於一九五二年八月被拆除。

28

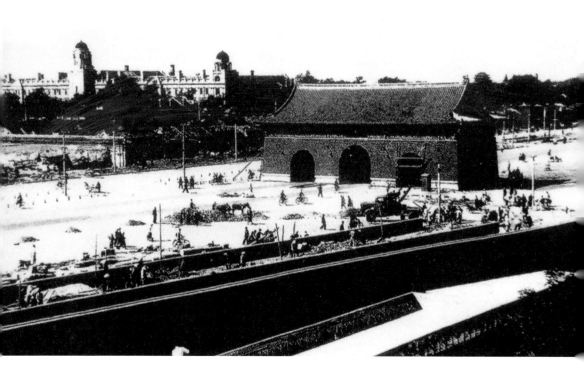

長安右門（一九五二年攝）

29

德盛門。

德盛門俗稱「大南門」，建成於後金天聰五年（一六三一），當時是三重歇山頂，後頹敗，並於民國年間（一九一二至一九四九）修復，改為單簷歇山頂。此門於中華人民共和國建立後被拆毀，城牆亦於一九五八年被全部拆毀。

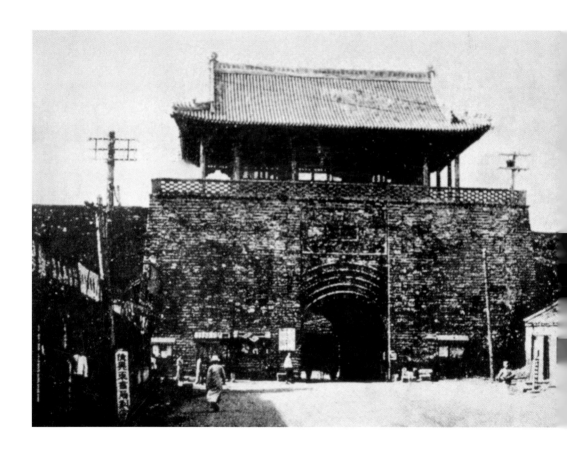

古城門。

山西大同古城郭增築於明洪武五年（一三七二），東西長一千五百米，南北寬一千七百五十米。城牆高約十四米，三合土夯築牆體，外包青磚。城牆上城門樓、角樓、望樓等建築有六十二座。城的四面建有四座城樓，都是重簷歇山頂，四周設廊柱，東為「和陽門」，西為「清遠門」，南為「永泰門」，北為「武定門」。其中，永泰門主門樓一九五二年被毀，城牆門洞約一九八二年被拆毀；武定門毀於民國初年的戰亂，後重修。

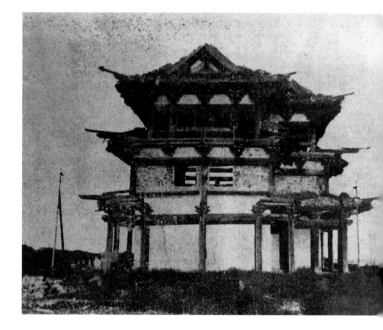

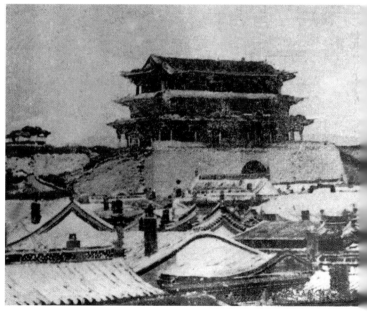

上圖：明代永泰門（一九三七年攝）

下圖：明代清遠門（一九三七年攝）

33

天一閣。

天一閣位於湖南長沙古城牆東南角上，建於清乾隆十一年（一七四六），咸豐二年（一八五二）毀於戰火，同治四年（一八六五）修復，民國十三年（一九二四）又重新修建，一九三八年又毀於長沙大火。

▼
同治年間修復的天一閣

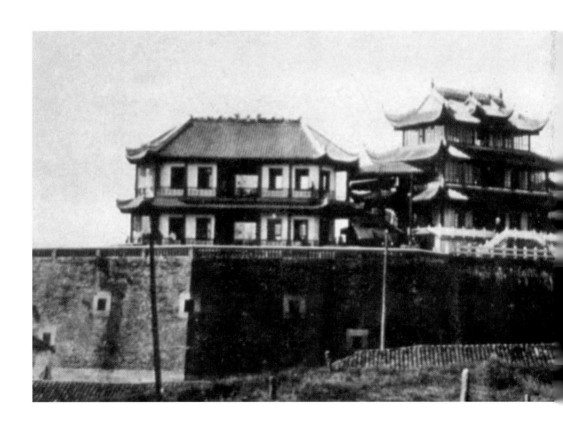

古城箭樓。

明末清初，山東濟南齊川、歷山、濼源三門外增建了甕城，其上建有箭樓。照片所示即古城箭樓，一九三〇年已拆除。濟南府城城牆建國後除保留城東南一段並在其上修建解放閣外，全部被拆除。

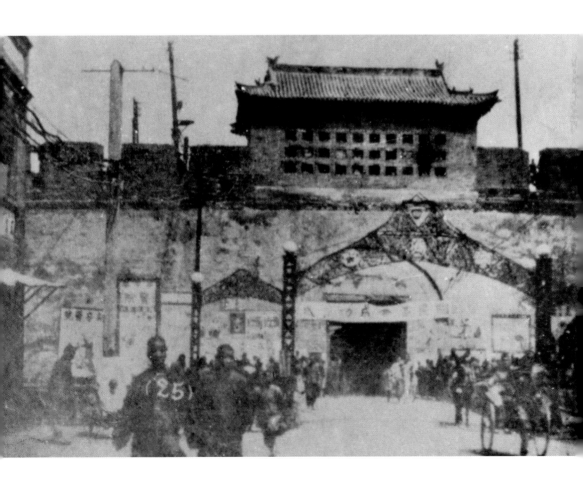

陽和樓。

河北正定陽和樓位於正定縣城南門內南大街上，建造年代無考。

據文字記載，該樓是元至正十七年（一三五七）重建，另據民國二十二年（一九三三）發現它的梁思成先生推斷，是金末（南宋）元初初建。可惜，一九四九年前樓即已被拆除。

梁思成評論說：「七間大殿位於大磚台上，予人的印象，與天安門端門極相類似，在大街上橫跨着攔住去路，莊嚴尤過於羅馬君士坦丁的凱旋門。」

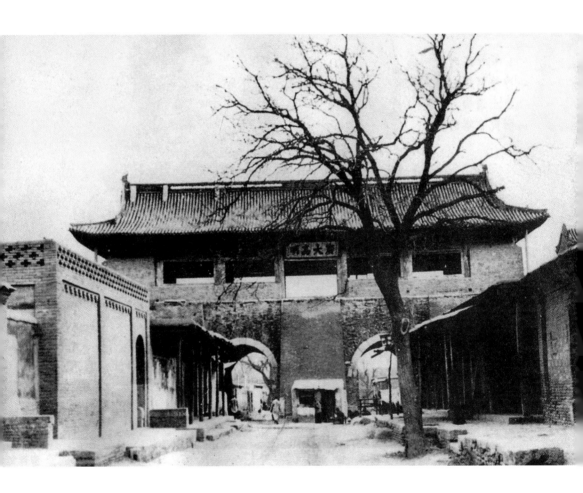

天津

鼓樓。

天津鼓樓建於明弘治年間（一四八八至一五〇五），清光緒二十六年（一九〇〇）被八國聯軍毀壞，民國十年（一九二一）重修，一九五〇年被拆除。

樓居城中央，高三層，四面穿心，通四大街。樓北側柱上有楹聯一副：

高敞快登臨，看七十二沽往來帆影；
繁華誰喚醒，聽百零八杵早晚鐘聲。

樓內懸鐘，早晚各擊一百零八杵，以此為準啟閉城門。

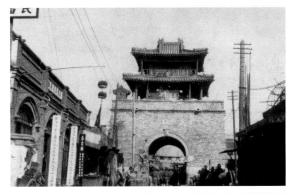

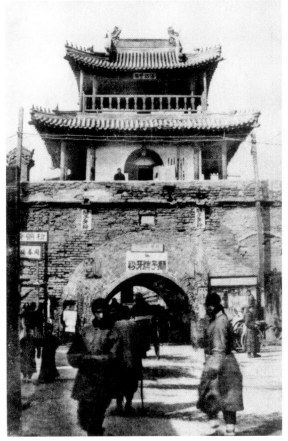

上圖：天津鼓樓（一九二二年攝）

下圖：天津鼓樓（一八九五年前後攝）

鐘鼓樓。

瀋陽鐘樓位於遼寧省瀋陽市朝陽街與中街的交叉路口（現商業城址），建於後金天聰五年，拆除於民國十八年（一九二九）；而瀋陽鼓樓則位於正陽街與中街的交叉路口（現鼓樓服裝商店址），於一九二九年與鐘樓同時被拆除。

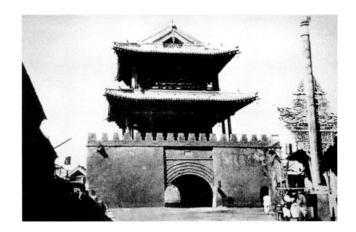

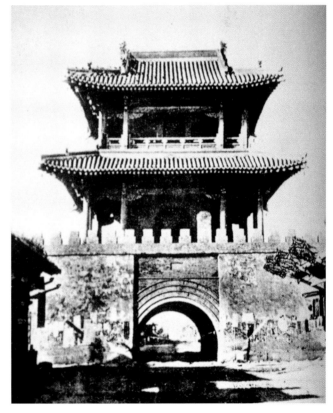

北海

北海以東市區面貌。

這張照片是清咸豐十年（一八六〇）在北京景山上向東拍攝下來的，再現了一百五十年前這一片市區的景象，非常珍貴，可供研究北海白塔及附近市區建築風貌。

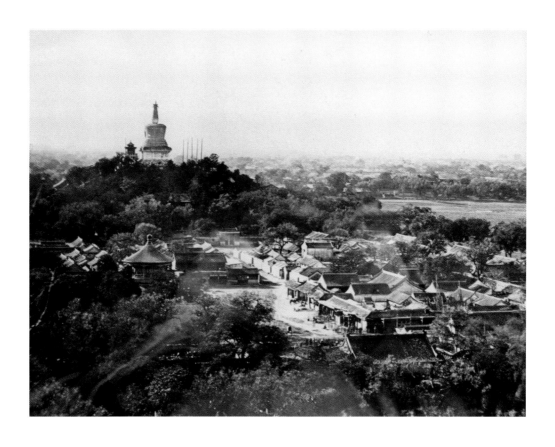

古城區。

這兩張福州古城區鳥瞰照片都是十九世紀中葉拍攝下來的，從照片上遠處于山白塔的位置，可以斷定這裏是古城南門一帶的景象。

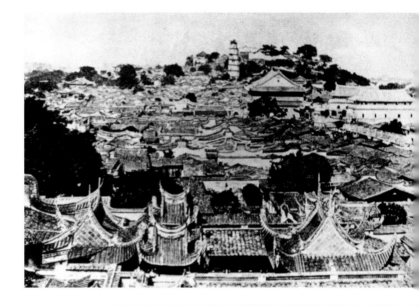

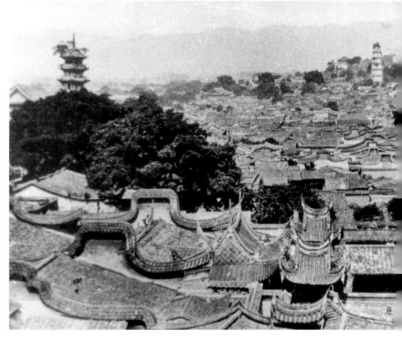

在城市街心如能保存古老堂皇的樓宇，夾道的樹蔭，衙署的前庭，或優美的牌坊，比較用洋灰建造卑小簡陋的外國式噴水池或紀念碑實在合乎中國的身份，壯美得多。

——梁思成

牌樓

牌樓。

建築學家劉敦楨早於一九三三年就寫道：「故都街衢之起點與中段，及數道交匯之所，每有牌樓點綴其間，令人睹綽楔飛簷之美，忘市街平直呆板之弊。而離宮、苑囿、寺觀、陵墓之前，與橋樑之兩側，亦輒以牌樓陪襯景物，論者指為中國風趣象徵之一，其說審矣。」

建國後，北京市內跨在街道上的牌樓共有二十五座，其中有八座是木構牌樓，十七座是鋼筋混凝土結構的。如今，除設在國子監街上的四座牌樓外，其餘二十一座牌樓都在二十世紀五十年代被拆除。

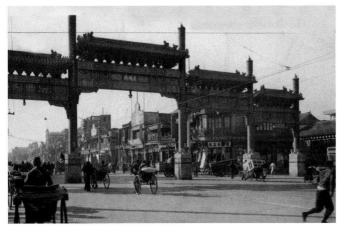

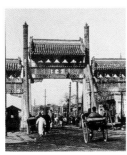
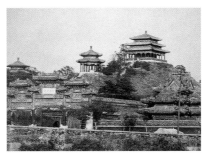

正陽橋牌樓

正陽橋牌樓位於北京正陽橋南側（今前門外大街），牌樓較為高大，有五開間之多，俗稱「五牌樓」，其形制是五間六柱五樓沖天柱式，在當心間鑲有「正陽橋」三字的匾額。

這座牌樓始建於明正統四年（一四三九），原為木結構，於一九三五年改為混凝土結構；一九五四年被拆除。

▼

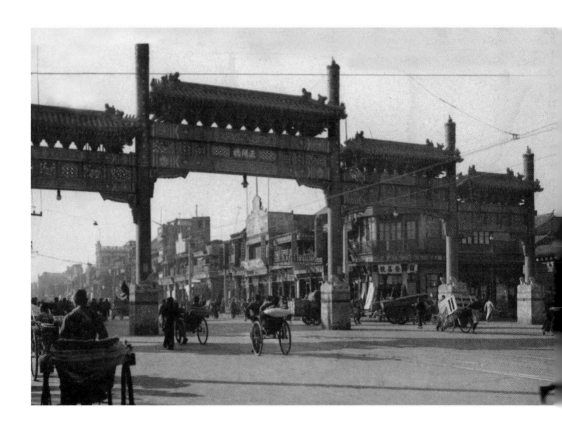

東、西長安街牌樓

東長安街牌樓位於今北京東長安街北京飯店舊樓前面，為木結構，取三間四柱三樓沖天柱形式，當心間設有書「東長安街」四字的匾額。每根沖天柱各有一對戧柱，以為撐固。

這座牌樓於一九五四年八月被拆除。拆除過程中，所有構件均被逐一編號登記造冊，妥為保管，後奉周恩來總理之命，於陶然亭公園重新搭建。「文革」中，江青以「破四舊」為名再次命全部拆毀。

西長安街牌樓結構與之相同，被拆除的命運亦相同。

54

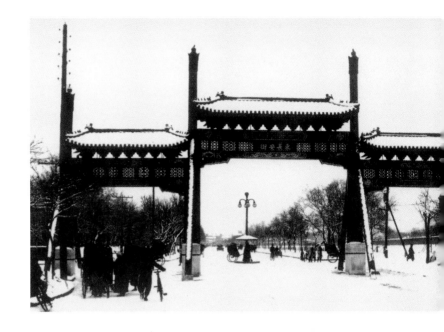

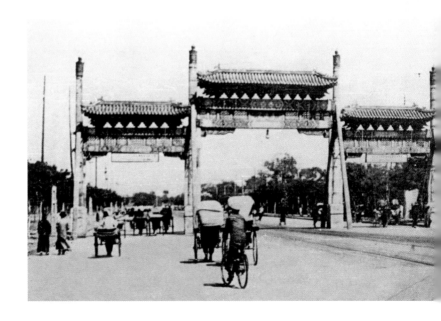

55

● 東單牌樓

東單牌樓位於今北京東單北大街南口，現僅存地名。由於地處紫禁城以東，又是單一一座，故稱「東單牌樓」。這座牌樓為木結構，取三間四柱三樓沖天柱形式，兩側加戧柱，覆蓋着懸山頂、黑色布瓦。原匾額為「就日」二字，民國五年（一九一六）改為「景星」二字。此牌樓於民國二十五年（一九三六）被拆除。

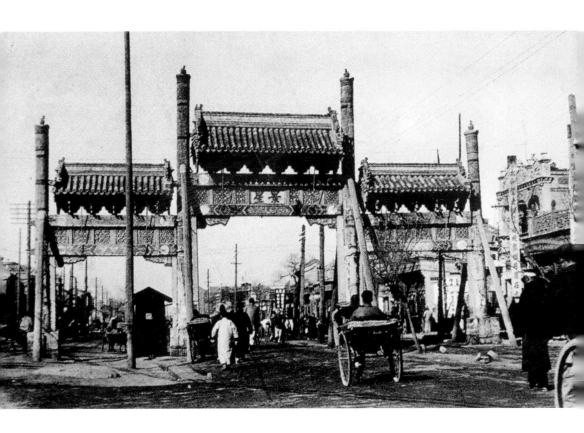

● 東四、西四牌樓

東四牌樓是指位於今北京東城區東四的四座牌樓，分別設立在路口的四面。東面牌樓跨朝陽門內大街，西面牌樓跨豬市大街，南北兩座牌樓跨東四南大街和北大街。這四座牌樓的結構和形制完全相同，都是三間四柱三樓沖天柱式，每根立柱都有一對戧柱。這四座牌樓原先都是木結構，並且都是在一九三五年改建為鋼筋混凝土的結構。其東牌樓石區額刻有「履仁」二字，西牌樓石區額刻有「行義」二字，南北兩座牌樓石區額均刻有「大市街」三字。斗拱以上為木結構，枋間花板為楠木雕刻構件，三樓均覆以陶瓦，柱冠為琉璃製。

這四座牌樓都是在一九五四年十二月被拆除的。

西四牌樓是指位於今北京西城區西四的四座牌樓，其東面的牌樓位於今西四東大街街口，西面牌樓位於阜內大街街口，南北兩座牌樓則位於今西四南北兩街的街口。這四座牌樓的形制和結構完全相同，都是三間四柱三樓沖天柱式，原為木結構，也是在一九三五年改為鋼筋混凝土結構的，其上部構件為木製，與東四牌樓完全相同，至於區額上的刻字，其東牌樓為「行義」，西牌樓為「履仁」，南北牌樓均為「大市街」。

西四牌樓也是在一九五四年十二月被拆除的。

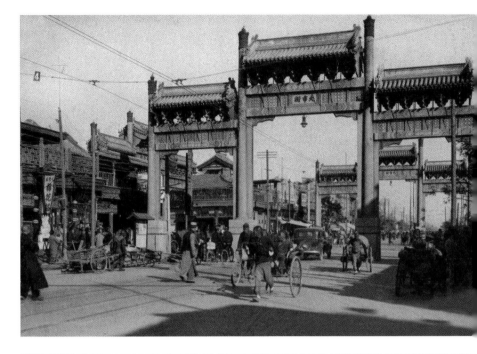

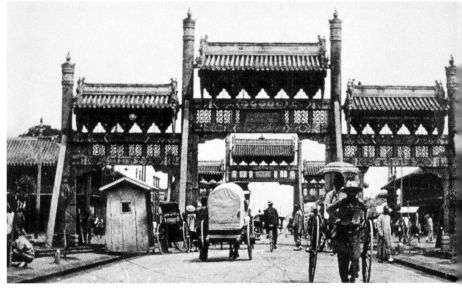

59

● 東交民巷、西交民巷牌樓

東交民巷牌樓位於北京東交民巷西口，初建時為木結構，一九三五年改為鋼筋混凝土結構，拆毀於一九五四年三月。這座牌樓為三間四柱夾三樓的沖天柱式，匾額上書寫「敷文」二字。一九五四年拆毀結果表明，該牌樓雖主體為鋼筋混凝土結構，但枋間的鏤空花板、斗栱均為紅松木製，樓頂為陶瓦件，柱冠為琉璃件。

從照片上模模糊糊可以看到，遠處的牌樓是西交民巷牌樓，它位於西交民巷東口，與東交民巷牌樓遙遙相對，其結構、形制與東交民巷牌樓相同，其命運也完全相同。

60

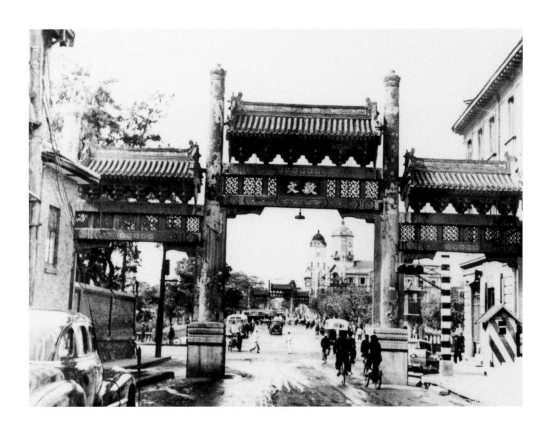

● 歷代帝王廟前牌樓

歷代帝王廟坐落在北京阜成門內大街白塔寺東側，廟前原有兩座橫跨大街的牌樓，位於廟前東西兩側，照片中出現的是西側的那座。照片上遠遠可見的那座城門樓則是阜成門。

這兩座牌樓的結構都是木結構，為三間四柱七樓式，牌樓上的匾額書「景德街」三字，故又稱「景德坊」。牌樓和歷代帝王廟都是於明嘉靖十年（一五三一）建成的，而牌樓拆毀於一九五四年。

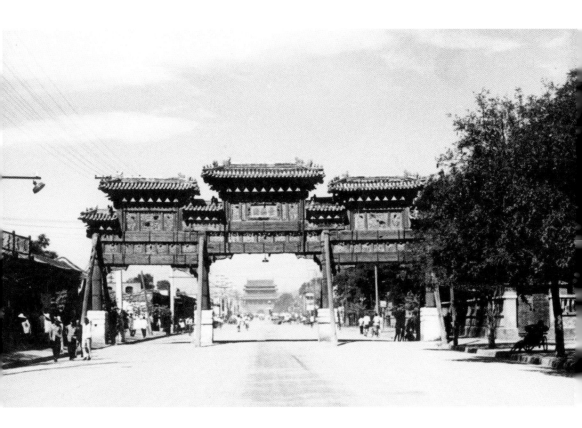

歷代帝王廟前牌樓

● 大高玄殿前牌樓

大高玄殿位於北京景山以西、北海以東，它正門前東西向街上原設有三座牌樓，都是木結構的，建於明嘉靖年間，形制是三間四柱九樓式，廡殿頂上覆以黃色琉璃瓦。三座牌樓之中，面南的一座早於民國六年（一九一七）倒塌，東西兩座於一九五五年元月被拆毀。

從上圖可以看到，前景上左側即其中西側的一座牌樓，右側是大高玄殿習禮亭，遠景是景山中峯上的方亭及次峯上的八角亭和圓亭。照片上所顯示的這一組建築臺今僅存景山上的五座亭子。

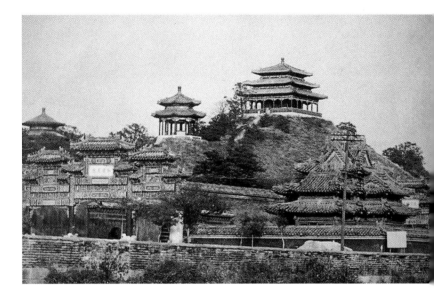

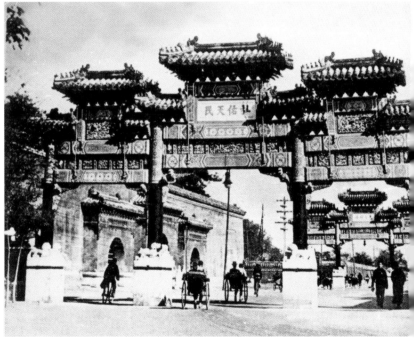

65

清朝總理各國事務衙門牌樓

清朝總理各國事務衙門即清朝廷的外交部，位於今北京東單外交部街外交部幹部宿舍。照片中顯示的是衙門的正門牌樓，屬三間四柱三樓懸山頂牌樓，四柱上面都不出頭，以區別於跨街道牌樓沖天柱式。清代官府牌樓的柱子大都是不出頭的。

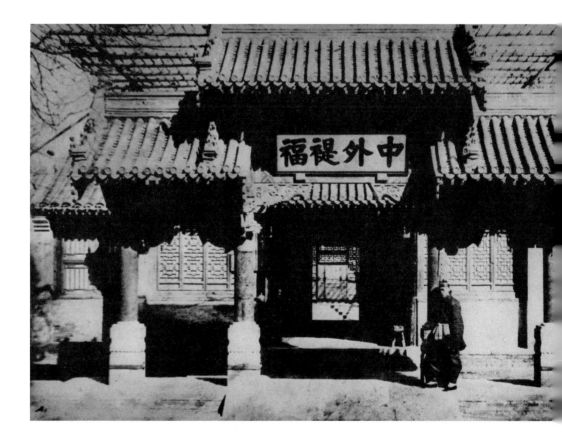

北京

● 北海三座門

在北京北海團城與景山之間有橫跨街道的三座門，門頂施琉璃瓦，為單簷歇山頂，門柱上也嵌有琉璃飾品，民國以後在三個門洞之間的牆上又開了兩座門以利交通，從而又形成了五座門。一九五四年拆除。

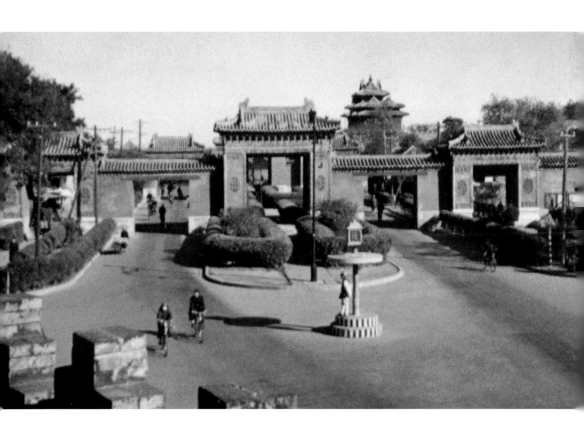

實勝寺前牌樓。

實勝寺（又名「皇寺」）原位於遼寧省瀋陽市和平區皇寺路，是一座喇嘛廟。該寺創建於清崇德元年（一六三六）。

寺前原有木結構牌樓兩座，照片上的牌樓即其中一座，為三間四柱三樓且柱不出頭，樓為歇山頂。現牌樓早已不存，毀於何時待查。

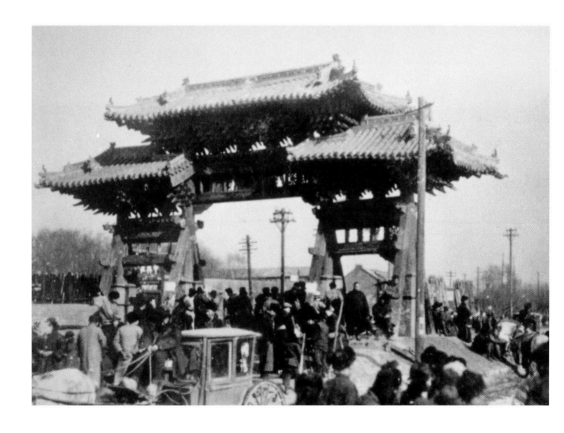

牌樓。

這座牌樓是河北省大名縣城內北大街的一座牌樓，建於何時、毀於何年不詳。這張照片是民國二十五年（一九三六）劉敦楨先生在河北調查古建築途中，於大名縣拍攝的。

大名縣牌樓（劉敦楨攝）

承德

二道牌樓。

清乾隆年間（一七三六至一七九五），河北省承德市西大街上曾建有三座牌樓，俗稱頭道、二道、三道牌樓。照片上的二道牌樓，題額為「九功惟敍」，拆除於二十世紀五十年代。

四牌樓。

今廣州解放中路原在明代有四座牌樓，清代又增建一座，但這五座牌樓早於民國三十六年（一九四七）拆除。

▼
廣州四牌樓

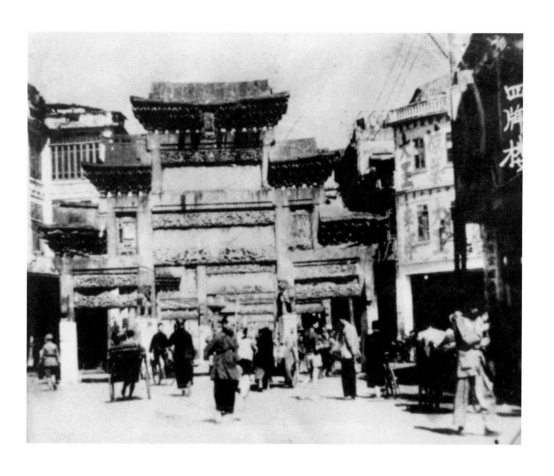

77

過街彩樓。

據原照片上的說明，這是清同治八年（一八六九）為歡迎英國愛丁堡公爵而舉行歡慶活動的場面。這座彩樓當時搭建於中華街，為五間六柱五樓形制，為擴大街道的通行寬度，減去了中間的兩根柱子。

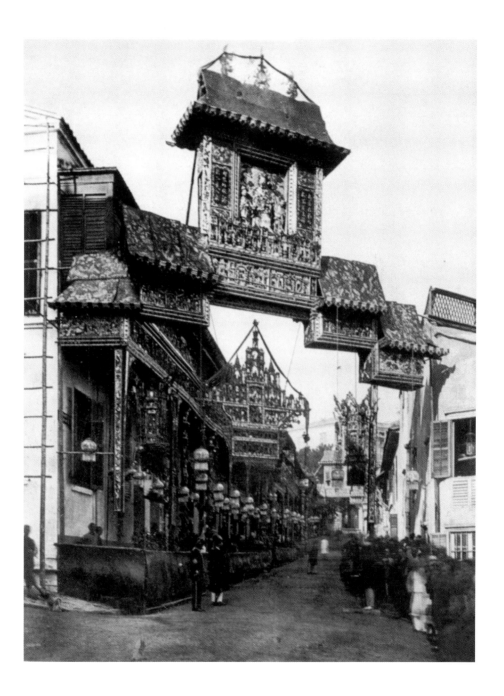

▶ 香港過街彩樓（一八六九年攝）

79

我們有傳統習慣和趣味：家庭組織，生活程度，工作，遊憩，以及烹飪，縫紉，室內的書畫陳設，室外的庭院花木，都不與西人相同。這一切表現的總表現曾是我們的建築。

——梁思成

園林建築

圓明園。

北京圓明園（包括長春園和綺春園）始建於清康熙三十九年（一七〇〇），一八六〇年和一九〇〇年前後遭兩次破壞，前次是英法聯軍，後次是八國聯軍。

圓明園經過清代一百五十多年經營建造，到十九世紀中葉已形成具有十六萬平方米、百餘處景點的大型皇家園林，其中有許多建築是具有巴羅克風格的歐式建築，當然大部分建築是中國傳統風格。

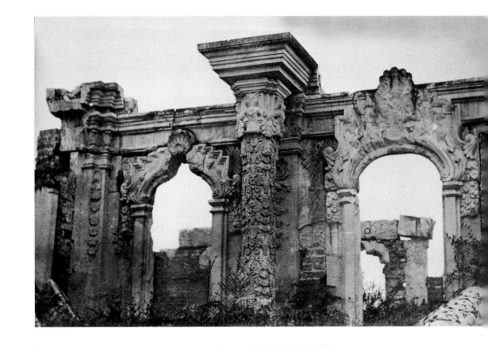

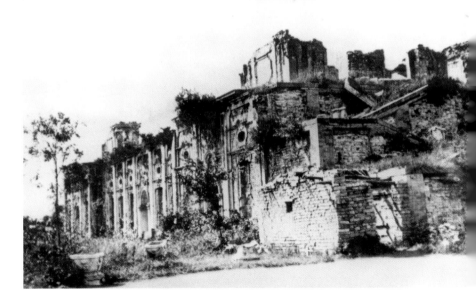

上圖：圓明園殘跡之一
下圖：圓明園殘跡之二

83

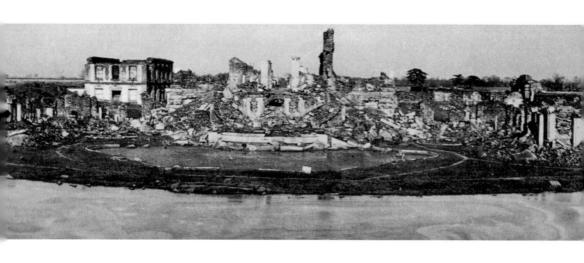

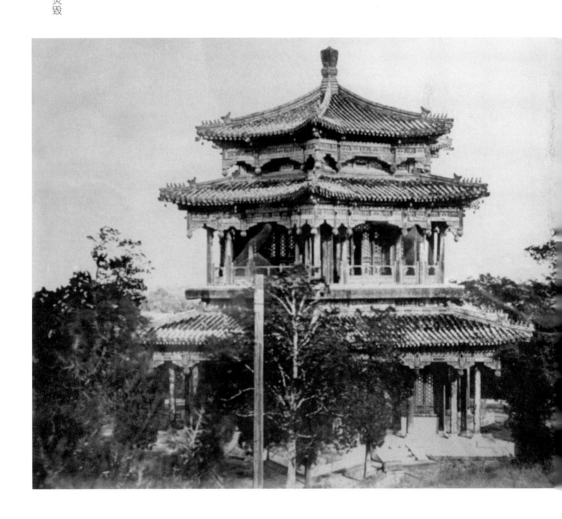

右圖：圓明園殘跡之三
左圖：圓明園一八六○年被焚毀
之前的一張珍貴照片

85

中海海晏堂。

海晏堂這組西式建築羣是清光緒三十年（一九〇四）專門為慈禧太后接見宴請外國女賓而修建的，其內部裝修、家具、陳設等也都是西式。

民國二年（一九一三）袁世凱就任「大總統」後將其更名為「居仁堂」，民國四年（一九一五）在此登基稱帝，並接見「羣臣」和辦公。民國十七年（一九二八）中南海改為公園後，居仁堂曾改為國立圖書館；民國二十三年（一九三四）公園關閉，遂改為北平行轅；二十世紀五十年代，居仁堂建築羣被拆除。

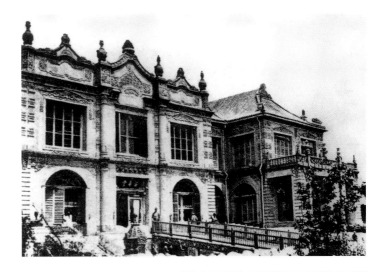

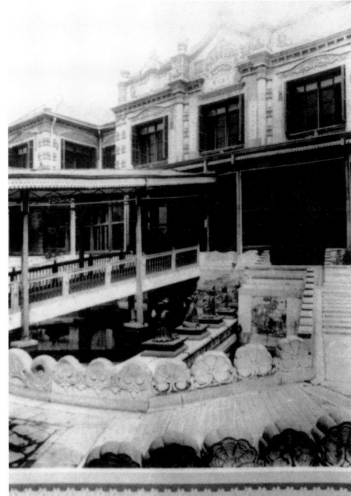

上圖：清宣統二年（一九一○）前後海晏堂外觀
下圖：二十世紀二十年代居仁堂主入口

北海五龍亭。

北海五龍亭位於北京北海北岸西部，建於明天順年間（一四五七至一四六四），五亭均立於水中，有石橋相連。這張照片攝於二十世紀三十年代，當時這五座亭子四周均有玻璃窗，看來還可以開啟。現在，五龍亭尚存，但各亭亭均無四壁，為敞開式。這是很重要的差別。明清時期如何不詳，待查。

二〇〇七年，五龍亭歷經半年的專項修繕，恢復了乾隆時期的歷史風貌。

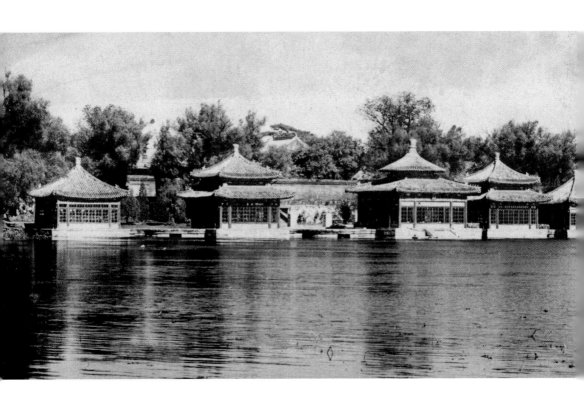

承德

「梨花伴月」。

「梨花伴月」是河北承德避暑山莊山區中的一組建築臺，是「康熙三十六景」之一。

這張照片拍攝於二十世紀三十年代，現山莊山區建築絕大部分早已無存。

▼「梨花伴月」（薛相軒攝）

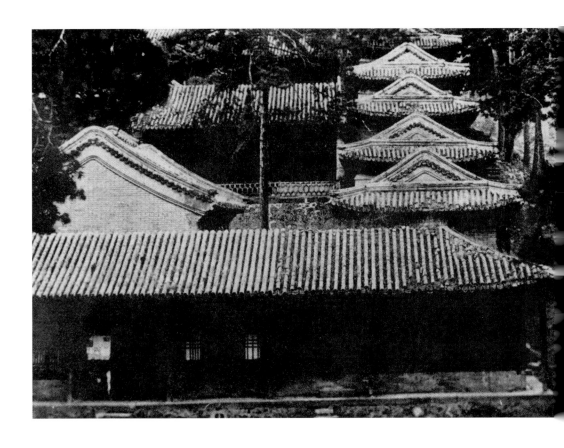

承德

「文園獅子林」。

河北承德避暑山莊「文園獅子林」建於清乾隆年間，建築風格仿蘇州獅子林，後在熱河為軍閥佔據時被摧毀。二十世紀九十年代，大部分景觀被恢復原貌。這張全景照片拍攝於二十世紀三十年代，反映了當時其建築面貌。

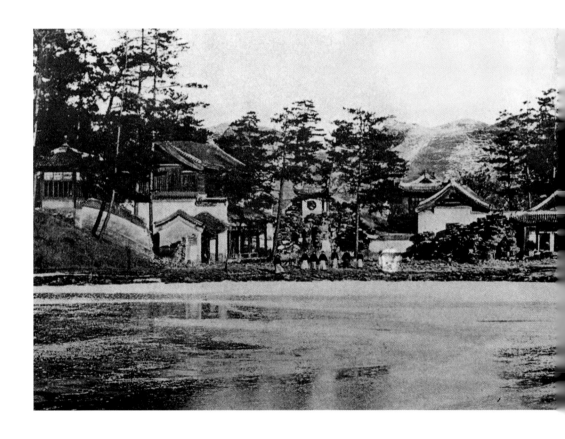

嚴家花園。

這座嚴家花園初建於清道光八年（一八二八），光緒二十八年（一九〇二）重修，稱「羨園」。民國以後失修，並於「文革」中徹底被毀壞。

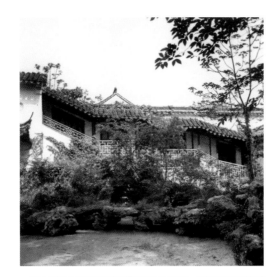

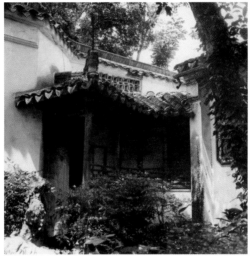

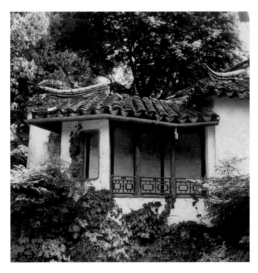

上圖：嚴家花園圖圖之一

中圖：嚴家花園圖圖之二

下圖：嚴家花園圖圖之三

苏州

惠蔭花園。

這座原為明代（一三六八至一六四四）所建的花園位於蘇州城東南顯子巷十八號，經清代重修擴建，於清同治五年（一八六六）由李鴻章購得，改名「安徽會館」。建國後為一所中學佔用，屢遭破壞。

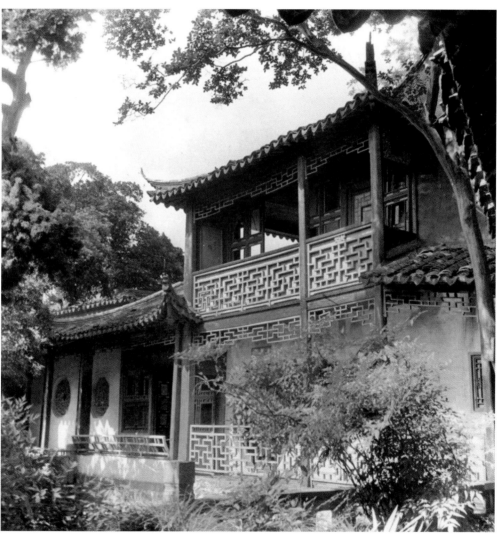

逸園。

江蘇太倉逸園（亦園）初建於清道光年間（一八二一至一八五〇），位於太倉城西南隅。太平天國時，園被毀，遂於清光緒初重建。建築學家童寯稱此園「精雅為一地冠」，可惜，終毀於抗日戰爭年代。

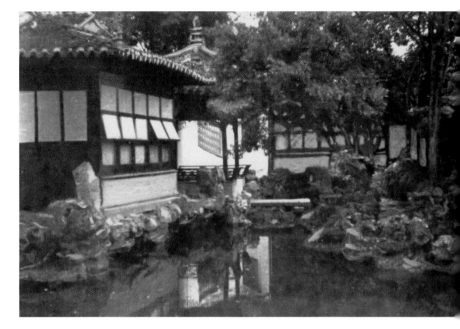

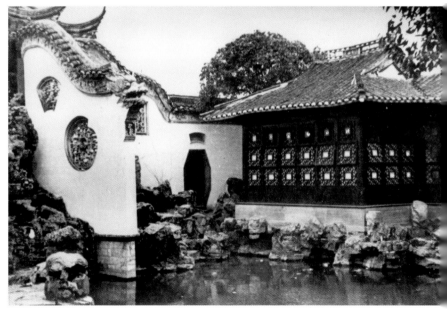

我國各代素無客觀鑒賞前人建築的習慣。……寺觀均在名義上，保留其創始時代，其中殿宇實物，則多任意改觀。

——梁思成

宗教建築

新堂子。

「堂子」是滿族人拜天、祭神、敬佛的神廟。清順治元年（一六四四），滿清即在今北京台基廠北口中國人民對外友好協會處建了堂子，八國聯軍強佔後歸義大利使館；光緒二十七年（一九○一），清室又在「東安門內迤南河東岸盡東南隅」建新堂子。新堂子是一座建築羣，有神殿、圜殿、尚神殿等，一九八五年因修建北京飯店貴賓樓被拆除。

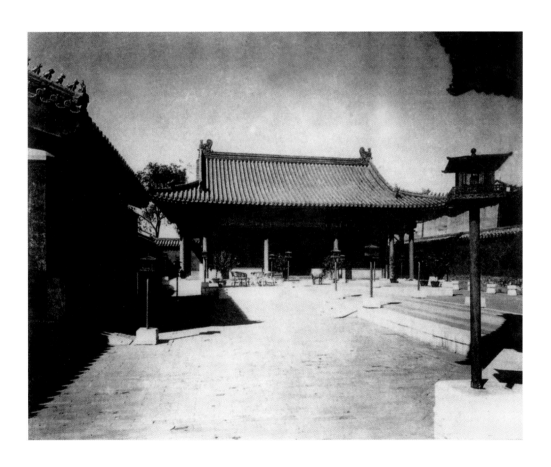

北海萬佛樓。

北海萬佛樓位於北京北海西北隅，乃清高宗乾隆帝為慶賀生母六十壽辰，於乾隆三十五年（一七七〇）修建，內供奉金佛一萬零兩百九十九尊，一九〇〇年後，佛像已無存。最後，萬佛樓於一九六五年被拆除。

原萬佛樓通高近三十米，面闊七間，共有三層。

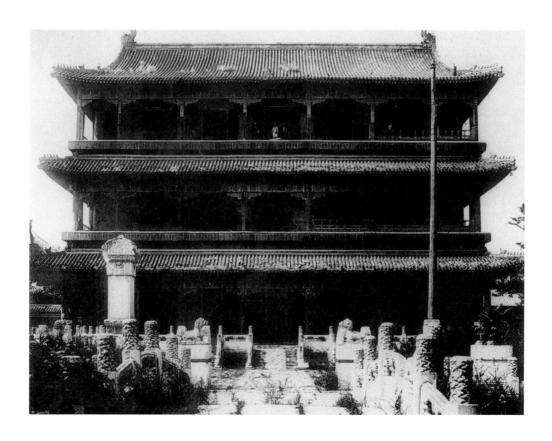

大高玄殿習禮亭。

明世宗嘉靖帝崇信道教，在西苑建大高玄殿為齋宮，位於今景山西，北海東處，正門臨街，建有三座牌樓及習禮亭一對。習禮亭造型頗似紫禁城角樓，可惜於二十世紀五十年代被拆除。

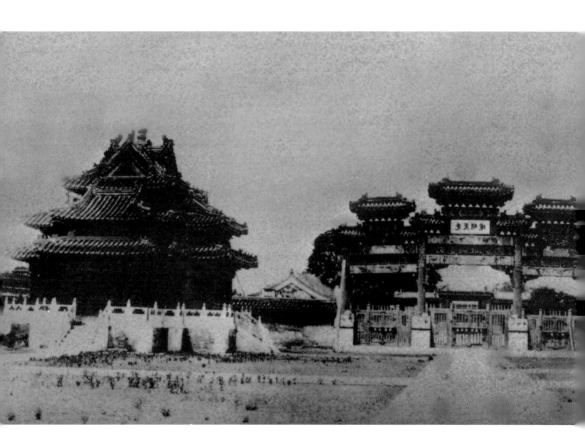

大慶壽寺雙塔。

大慶壽寺俗稱「雙塔寺」，建於金章宗（一一九○至一二○八）時，至清末民國初年，寺早已不存，僅餘雙塔，位於今北京西長安街路南，電報大樓對面。兩座塔均為八角密簷磚塔，一為九層，另一為七層，高低不一，東西為伴。一九五五年拓展西長安街時被拆除。

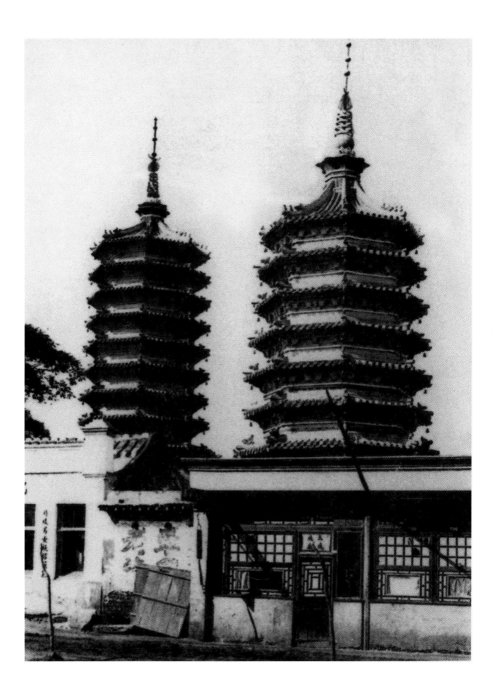

法海寺過街塔。

這座過街塔位於北京西郊杏子口法海寺前一里多的山坡底下，橫跨去法海寺的小路上。此塔建於清順治十七年（一六六〇），現已無存。

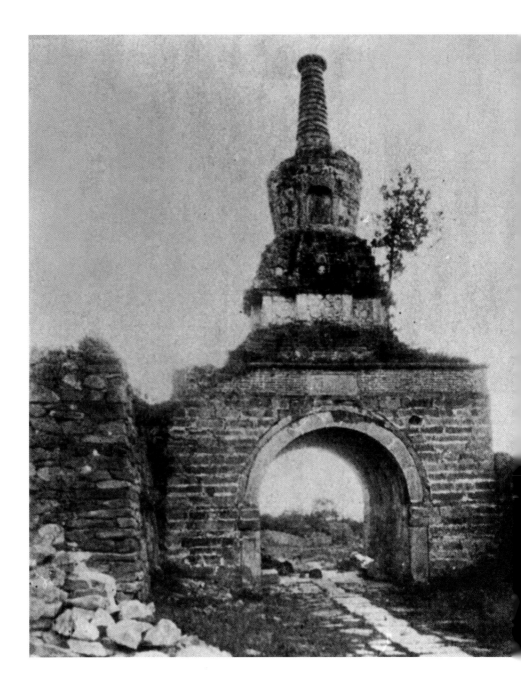

法海寺過街塔（梁思成、林徽因攝）

普佑寺法輪殿。

河北承德普佑寺建於清乾隆二十五年（一七六〇），一九六四年毀於雷擊火災。

照片中主殿法輪殿面闊進深都是七間，四周設廊，重簷攢尖頂，覆以黃色琉璃瓦，屬高規格建築。

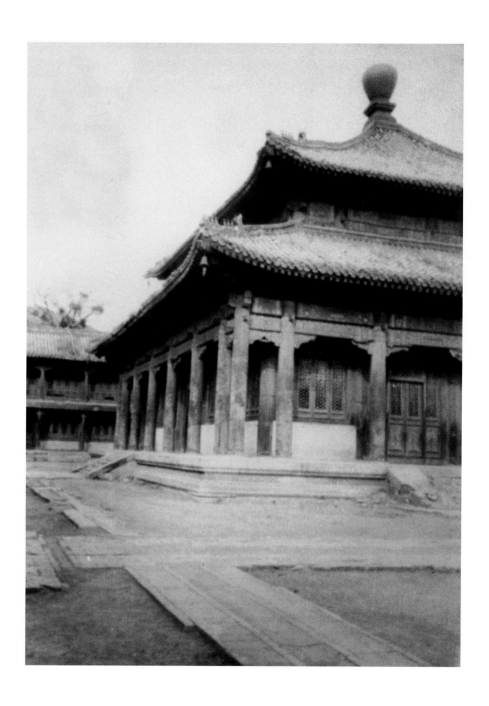

普佑寺法輪殿

殊像寺寶相閣。

承德殊像寺位於河北承德避暑山莊，是承德「外八廟」之一，建於清乾隆三十九年（一七七四），是仿五台山殊像寺格局而建的；殊像寺寶相閣建於山石之上，是該寺的主殿，內供奉文殊菩薩，均早已無存。

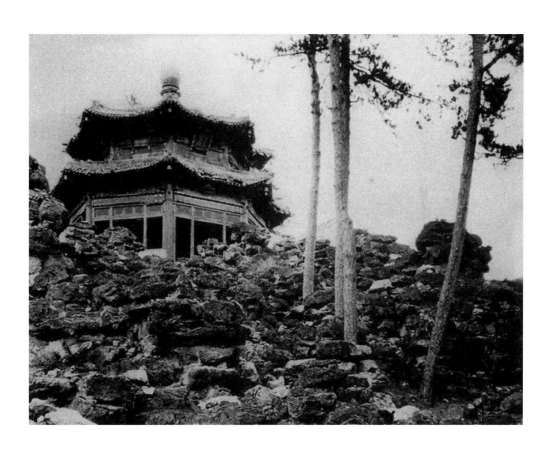

珠源寺宗鏡閣。

這座建造於清乾隆二十六年（一七六一）的銅殿，位於承德避暑山莊珠源寺內，耗費銅四十一萬四千斤，用工料白銀六萬五千兩。民國三十二年（一九四三）被日寇徹底拆毀運走，至今下落不明，今僅存其基石。

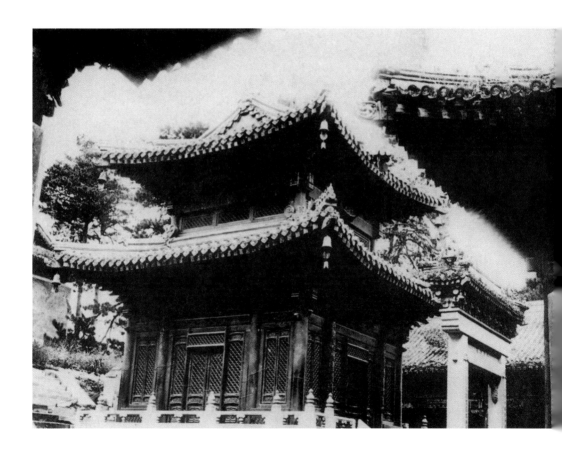

廣惠寺華塔。

華塔又稱「多寶塔」，遠望猶如盛開的花束，又稱「花塔」，廣惠寺華塔坐落在河北省正定縣城原廣惠寺內，因其造型獨特，梁思成先生評價其「也許是海內孤例」，相傳建於唐代，歷代多次修繕，確切建造年代不詳。

此塔由主塔及四角的四座子塔組成。現只存殘缺的主塔。

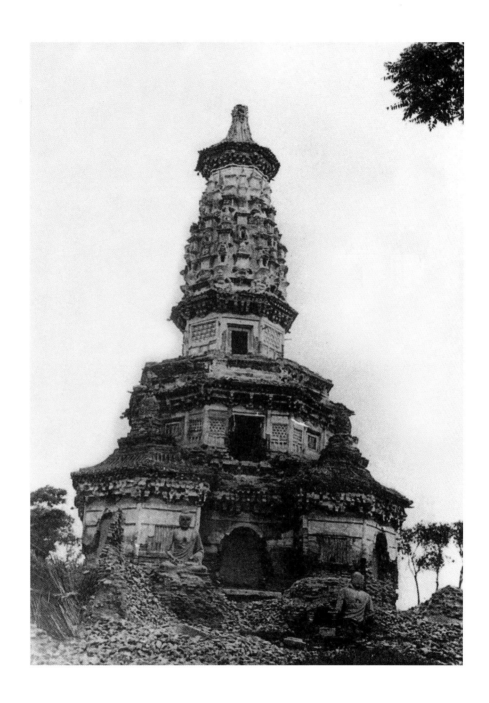

119

車軸山花塔。

車軸山位於河北豐潤縣城南十公里處，孤山突起於平原之上，形勢天成。遼重熙元年（一〇三二）在山間建壽峯寺，又在寺的後山頂建三層高閣，兩旁雙塔對峙，雙塔為花塔類型，堪稱孤例。寺之主體建築在明代已毀。山頂之高閣改建為磚石砌築之三層無樑閣，東塔毀後改建為文昌閣，所幸西塔完整保存了下來。

西塔為藥師塔，高二十八米，屬早期花塔形式。下為高大之須彌座，上建第一層八角形塔身，第一層塔身之上建由小形塔龕組成之巨大花束形塔身，其上置塔剎寶珠。整個造型與北京房山孔水洞遼咸雍時期（一〇六五至一〇七四）的花塔甚為相似，為不可多得的遼代花塔。

這三座不同時期的古建築，在一九七六年的唐山大地震中破壞嚴重，文昌閣全部無存，無樑閣震塌大部，遼代花塔上部震塌。這張照片是一九六〇年所攝，保存了三座建築的完整形象，甚是珍貴，可供今後研究和修復之參考。（羅哲文撰文）

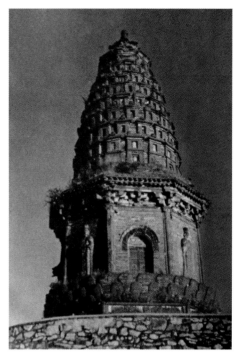

上圖、下圖：遼代花塔（明代無樑閣、文昌閣）

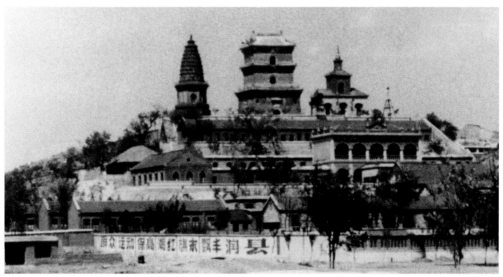

121

永壽寺雨花宮。

山西榆次縣永壽寺雨花宮建於宋大中祥符元年（一〇〇八），是建築學家、詩人林徽因於一九三七年六月發現的，現存早於它的木構建築只有南禪寺、佛光寺大殿、獨樂寺等五處建築。惜雨花宮已於二十世紀五十年代初因修鐵路被拆毀。

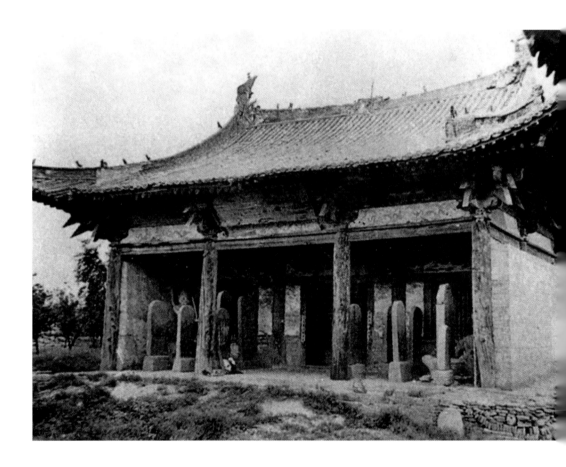

▼ 榆次永壽寺雨花宮（梁思成攝）

下華嚴寺海會殿。

海會殿位於山西大同市古城區下華嚴寺內，殿面寬東西五間，南北八架椽。殿之樑架結構與宋《營造法式》「八架椽前後乳栿用四柱」之制度極相似。其年代雖無題記等文字之準確記載，但與現在該寺遼重熙七年（一○三八）所建之薄伽教藏殿相對照，其結構形制特點極為相似，應屬同一時期建築。此建築之價值在於它的屋頂形式為遼、宋現存佛殿之最早者。梁思成、劉敦楨在《大同古建築調查報告》（一九三三年出版）中說：「數年來，社中調查宋遼金遺構多處，屋頂形式，以四注居最多數，歇山次之，獨無挑山者。有之，自海會殿始。」建國以後又發現了不少遼、宋時期古建築，但挑山時期之屋頂形式尚無早於此殿者。

這一重要的遼代佛殿建築已於一九五○年被拆毀，照片是一九四九年留下的。（羅哲文撰文）

好體身起早睡早　學同小護愛要學同大

雷峯塔。

雷峯塔原建在西湖南山上，建於吳越錢弘俶（九四八至九七八年在位）時，原為磚木結構，塔體為磚砌，外刷白色，而倚柱闌額等則刷成紅色。塔為八面五層，可登臨遠眺。元朝末年塔失火，木構全部燒毀，磚砌體則燒成紅色，照片上的塔是失火後的。因多年遭破壞，此塔終於在一九二四年九月二十五日倒塌。

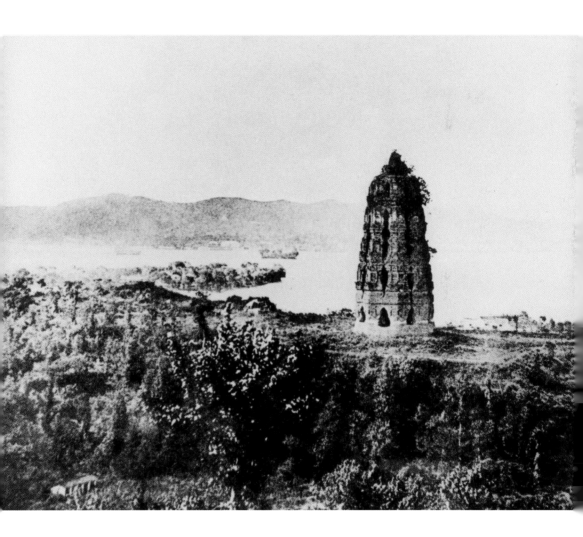

鐵塔。

該塔位於浙江金華義烏雙林寺，塔為八角形樓閣式，塔的基礎為三層台，台面鑄滿了海獸魚類出沒波濤之狀，與南京棲霞山五代時期（九〇七至九六〇）的舍利塔基座相似。塔身四面闢門，四面假窗或無假窗而雕鑄出佛故事花紋。簷下出斗栱兩跳，闌額上鑄出「七朱八白」彩畫的痕跡。根據其建築形制與雕鑄紋飾特點，此塔應屬五代或北宋（九六〇至一一二七）初期的作品。此塔最為突出的特點是其雕鑄藝術之精美與豐富，就連角柱之上也滿佈捲草花紋。捲草花紋之中，鑄出了天真活潑的兒童玩耍形象。像這樣塔身滿佈精美雕飾而年代又久遠的鐵塔，中國尚無二處。

現存中國最早之鐵塔是廣州光孝寺五代時南漢大寶六年（九六三）和大寶十年（九六七）的西、東鐵塔。按歷史年表，兩塔鑄造時期已經是北宋。

義烏雙林寺鐵塔因塔身已殘，塔身上鑄造年月未能留下，文獻記載尚未考出，以其形制特點判斷，當與光孝寺鐵塔年代相當，或稍早或稍晚，應是中國最早的鐵塔之一。

此鐵塔照片是上世紀五十年代中期所攝，據說是抗日戰爭時期日本侵略軍要將其拆運盜走，已經分散在河灘上，因戰敗投降未能運走。遺憾的

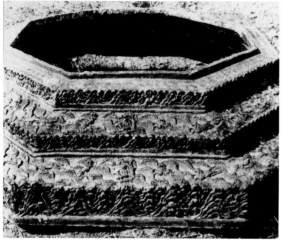

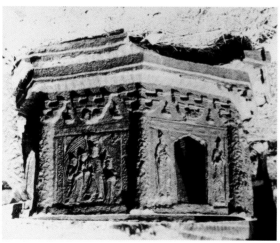

是在一九五八年大煉鋼鐵運動中被銷毀了。

塔原是東西兩塔，現在還存西塔的殘高三層，而現存西塔的塔身已非原物，而是明清後期補配的了，僅塔座尚是五代原物，因而這一原殘塔之照片，更是珍貴了。（羅哲文撰文）

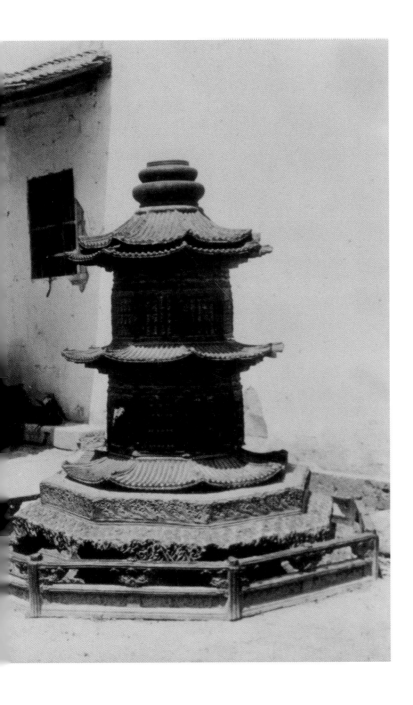

報恩寺大雄寶殿。

三國（二二○至二八○）時，孫權母吳夫人在吳地（今江蘇蘇州）捨宅建報恩寺，現僅存報恩寺塔（俗稱「北寺塔」）。塔前大雄寶殿建於清代，一九二一年重修，「文革」中被拆毀。

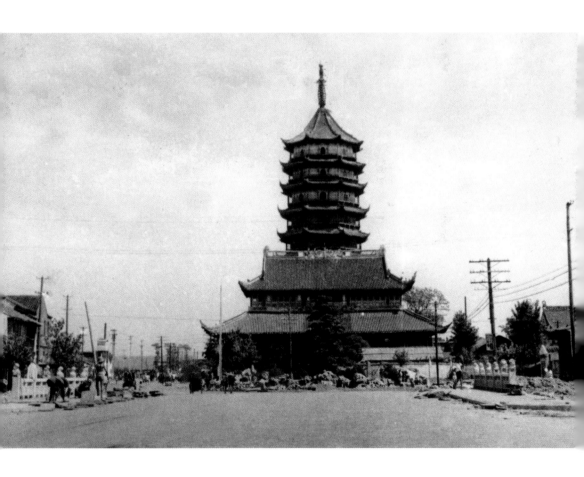

江心島天后廟。

這座天后廟位於離福建省福州市十二公里處的閩江江心島上，整個小島被一座廟宇覆蓋着，廟建於何時、毀於何時均待查考。這張照片攝於清同治九年至同治十年年間（一八七〇至一八七一）。

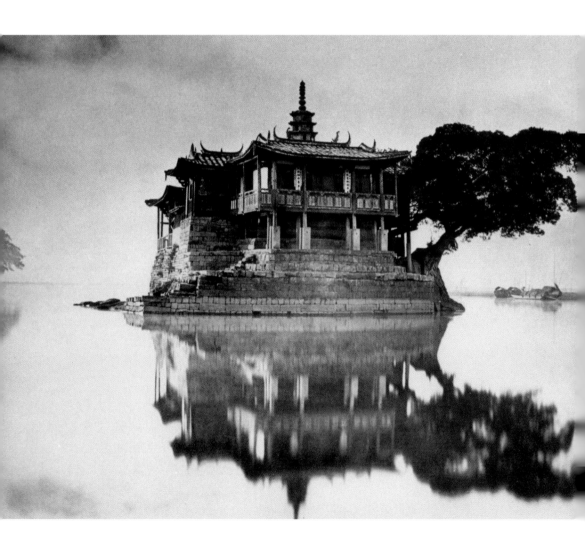

外國教堂。

雖然在黑龍江省哈爾濱市外國僑民以俄國人為絕大多數，但也有其他民族，因此，當地宗教建築數量之眾、類別之多，也是中國其他城市所罕見的。

據一九三六年統計，當年哈爾濱各種教堂、寺院、廟宇等共有五十四座，其中基督教建築十三座，佛寺十一座，耶穌教堂十座，東正教堂五座，天主教堂四座，伊斯蘭教清真寺三座，猶太教堂兩座，日本神社兩座，天理教堂兩座，文廟一座，巴布吉司一座。

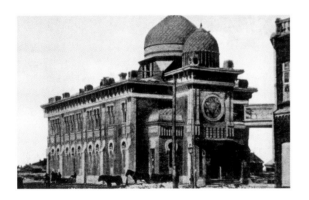

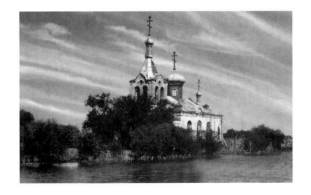

喀山聖母男子修道院

這是一座建於一九二四年的東正教喀山聖母男子修道院，位於黑龍江省哈爾濱市馬家溝，毀於何年不詳。

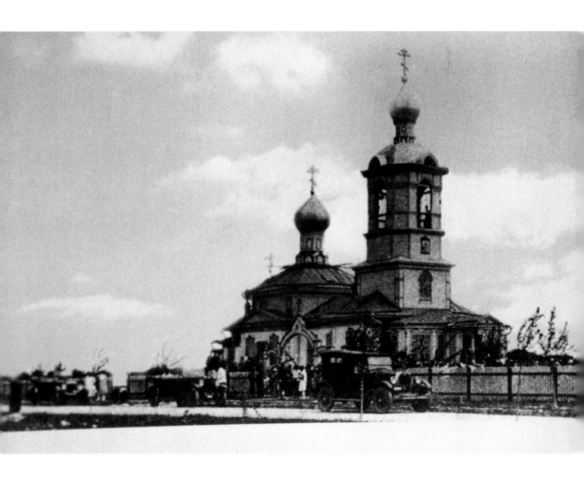

太陽島聖尼古拉教堂

這座位於哈爾濱松花江北岸的東正教教堂，俗稱「太陽島聖尼古拉教堂」，建於一九二八年，於「文革」中被毀，其構圖優美的造型和閃閃發光的金洋蔥頭穹窿曾是松花江北岸一道亮麗的風景。

▼

聖尼古拉教堂

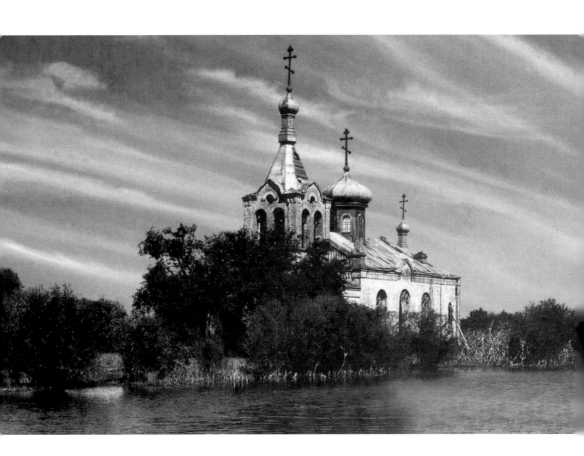

猶太教主教堂

這座猶太教主教堂建於清光緒三十四年（一九〇八），位於哈爾濱道里區通江街，一九六三年改建為三層。現狀與原狀相比，已面目全非。

▼
猶太教主教堂

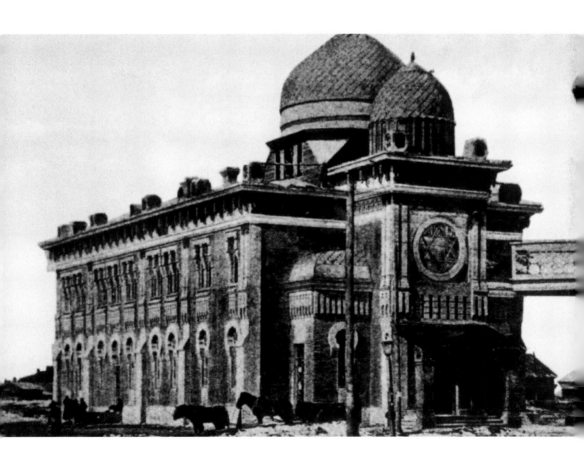

聖斯坦尼斯拉夫斯基教堂

這座波蘭聖斯坦尼斯拉夫斯基天主教教堂於清光緒三十三年（一九〇七）

建於哈爾濱南崗，毀於何年不詳。

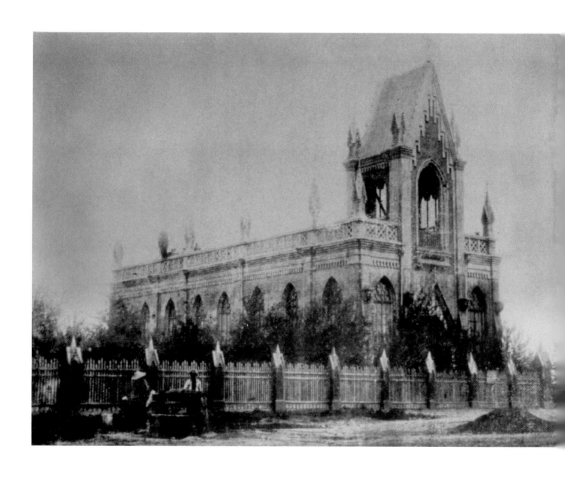

聖尼古拉教堂

清光緒二十五年（一八九九）建成的聖尼古拉教堂，屬東正教的教堂，為全木結構，未用一釘一鐵，是哈爾濱標誌性建築。該教堂於「文革」中被拆除。

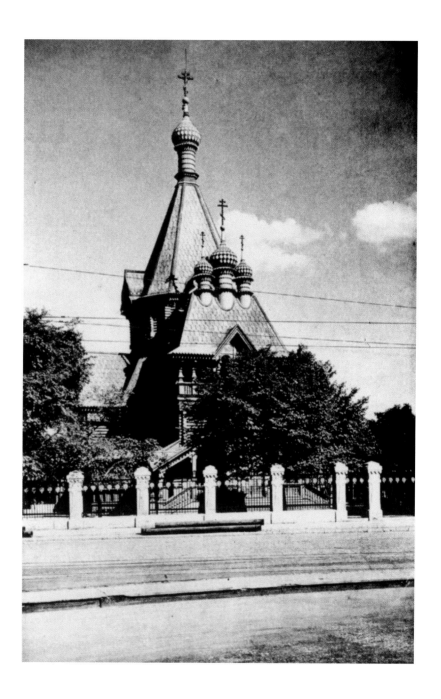

● 布拉格維申斯基教堂

布拉格維申斯基教堂初建於一九〇三年，重建於一九一二年，最後於一九四一年再建竣工，一九七〇年被拆毀。

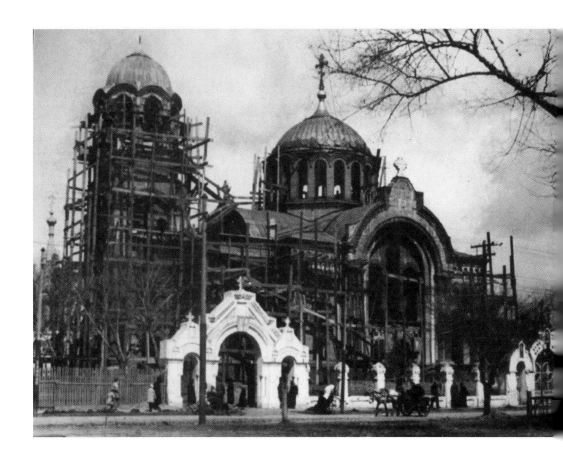

▼ 一九四一年在建中的道里布拉格
維申斯基教堂

149

原索菲亞教堂

聖索菲亞教堂是俄國人在哈爾濱修建的，是遠東地區最大的東正教堂。「文革」期間教堂遭到嚴重破壞，照片所示是建於一九一二年的原索菲亞教堂。現存索菲亞教堂位於哈爾濱道里區透籠街，是一九三二年建成的。

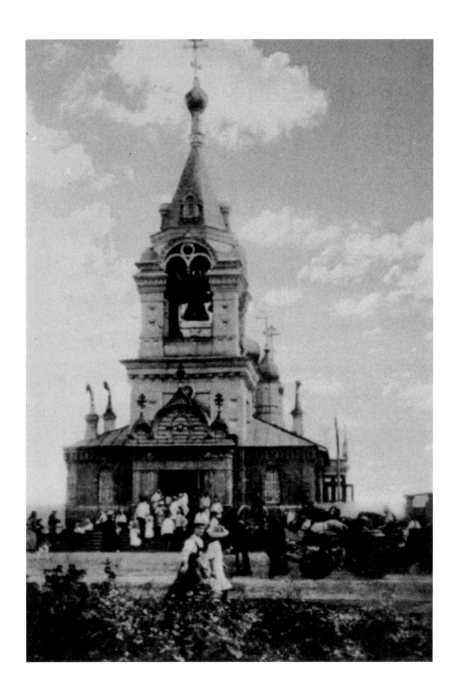

▶ 原索菲亞教堂

中國建築之個性乃即我民族之性格，即我藝術及思想特殊之一部，非但在其結構本身之材質方法而已。

——梁思成

橋樑

一百五十年前
的北海大橋。

北京北海大橋始建於元代（一二○六至一三六八），明代改為石橋，它是北海與中南海的分界線，於一九五六年改建為今日面貌。這張照片顯示的是一八六○年前後北海大橋的實況，那時，其尚屬皇城禁地。

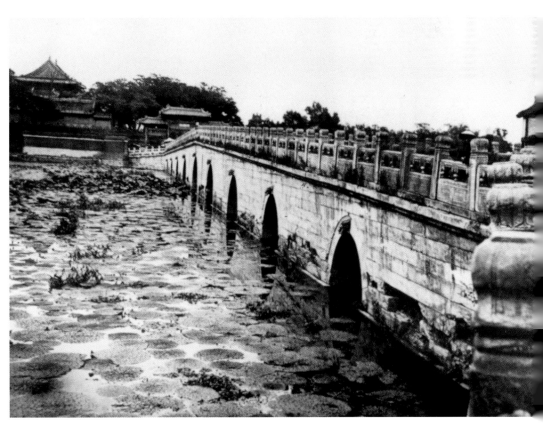

普福橋。

普福橋位於江蘇省蘇州市郊橫塘鎮河道上，俗稱「亭子橋」，始建於明萬曆年間（一五七三至一六一九），清康熙四十七年（一七〇八）重建，一九六九年被拆除。

該橋為石造，橋上有一座石構建築，四面設門窗，可供休息和避風雨。

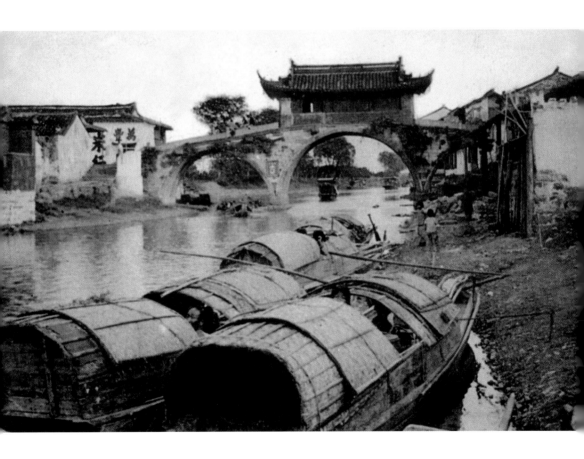

安瀾橋（竹索橋）。

都江堰位於四川省都江堰市城西，始創於西元前兩百五十年前後，為秦昭王時（前三〇六至前二五一）蜀郡守李冰父子率眾興建，是聞名中外的古代水利工程。安瀾橋作為一道跨堰渡江的索橋，已有千年以上的歷史，橋的造型優美，與堰壩江河共同組成了一處人工與自然巧妙構成的獨特景觀。其結構方法是以竹為繩，木樁為墩，承托根根巨大竹索，上鋪木板以通行人。橋又名「珠浦橋」，俗稱「竹索橋」。橋全長五百多米，一千年來均以竹索為橋之主體結構，雖歷代多有更換重修，但以竹索相傳承，千年未改。

一九七四年修外江水閘時，因工程需要將橋下移了近百米，將木樁墩改為了混凝土墩，把竹索改為了鋼索，竹索橋從此訣別於世了。

照片是六十多年前所攝，以之作為這一古代獨特結構橋樑之例證。（羅哲文撰文）

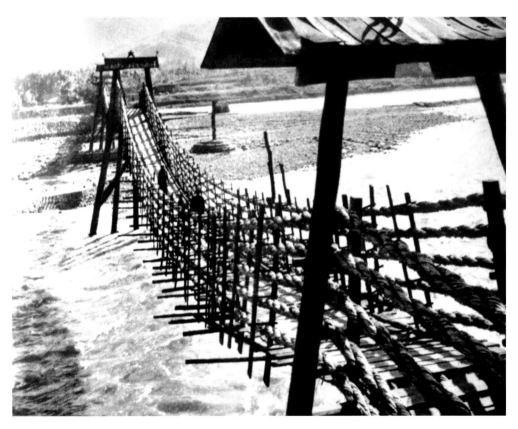

都江堰安瀾橋（羅哲文攝於一九四四年）

北宋東京虹橋。

此類橋樑是木結構上的奇跡，為北宋畫家張擇端所繪《清明上河圖》上的重要景點。此圖與歷史文獻相對照完全吻合。《東京夢華錄》上記載「自東水門外七里，至兩水門外，河上有橋十三，從東水門外七里，曰虹橋，其橋無柱，皆以巨木虛架，飾以丹舟蔓，宛如長虹」。

這種奇特木結構的橋還流傳到了江南各地，現在浙江、福建還有類似結構的廊橋，為數甚多。

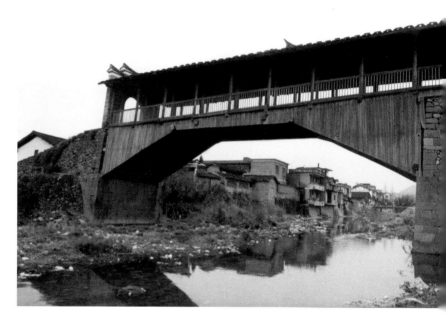

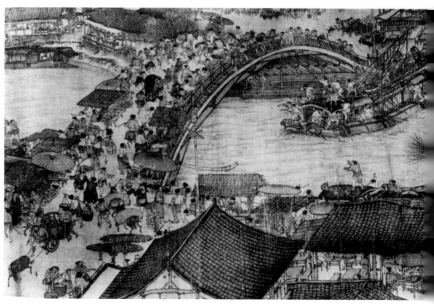

上圖：如今浙江、福建一帶尚保存大量木結構虹橋式廊橋（羅哲文攝）

下圖：北宋東京虹橋（《清明上河圖》局部）

161

打磨灘直浮橋。

浮橋是古代橋樑建築中一種重要的類型，其規模有大有小，大者橫跨長江、黃河，小者僅數舟或束板束竹，甚至一舟一板浮水而渡。

由於水位漲落和水流衝擊，有弧形、波形等狀。直浮橋一般在水流較緩之處，而且工程較為堅固結實，必有粗壯之竹鐵索拉緊和其他固定措施，而且要經常加固補強，以維持橋的壽命。

打磨灘浮橋位於重慶市郊小溪打磨灘渡口，是一座比較規整精細的直形浮橋，以八隻規整之木船用兩條鐵鏈拉固，船上鋪以整齊的橋板而成。兩岸的橋頭也以條石修建得甚是規整。

由於現代交通工具的發展，這種浮橋多已改為公路橋。此浮橋也已不存，此照片為上世紀五十年代所攝。（羅哲文撰文）

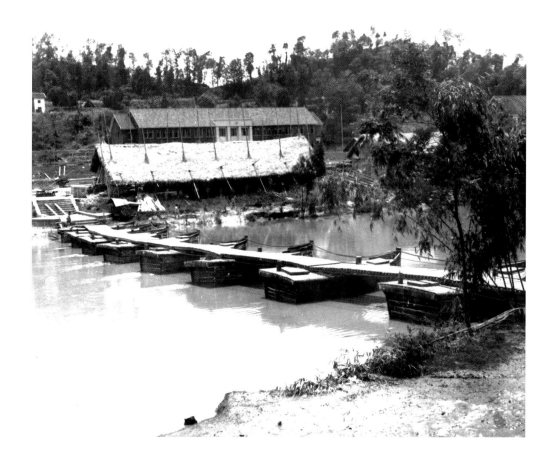

天仙橋。

這橋的造型與結構十分難得，它是一塊橫跨小溪之上的天然巨石，溪水從巨石之下整齊的石縫中流出，形成瀑布。人們利用這一天造地設的跨溪巨樑渡水，其年代不知幾許。此巨樑人們只是在其背上稍事加工平整，並未做多少改造，保存了大自然的神韻。在巨樑溪水的下游，迎面刻有「天仙橋」題字，未署姓名和年月，從字形看已有幾百年的歷史。

橋位於重慶萬縣附近臨江小溪上，現已不存，照片為上世紀五十年代攝。（羅哲文撰文）

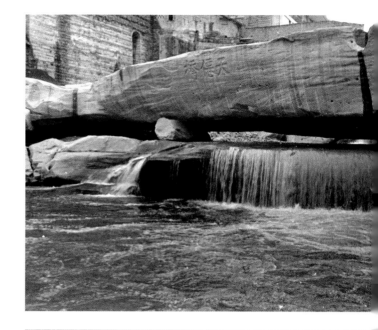

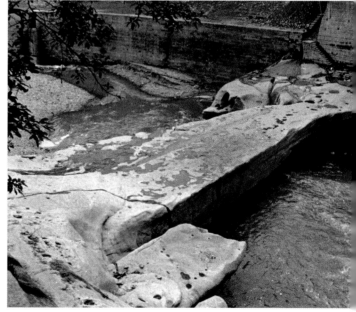

上圖：天仙橋
下圖：天仙橋橋面（羅哲文攝）

165

握橋。

蘭州握橋位於甘肅省蘭州市西郊，建於何時不詳。這種橋屬虹樑木拱橋，橋上建廊，橋頭建有橋閣。此橋為古代佳構，可惜於二十世紀五十年代初期被拆除。

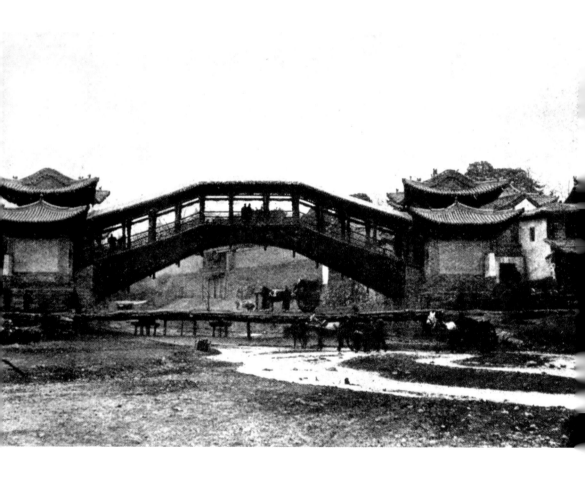

蘭州握橋（羅哲文提供）

廊橋。

這座伸臂桁架結構廊橋是一座極具歷史、科學、藝術價值的古橋，位於甘肅省甘南自治州大夏河支流上。橋凌空橫跨急流，未設橋墩，而是用了大桁架支撐橋廊屋頂並懸弔橋身。橋身為七間橋欄，上鋪木板為道。廊橋屋頂為捲棚式廡殿頂，整個橋身造型美觀，與周圍的山川急流環境結合得非常融洽。

此橋最大的價值在於大跨度木桁架的應用，較之西方木桁架的發明應用歷史早了多年。

此橋現已不存，照片為上世紀六十年代所攝。（羅哲文撰文）

▼
甘南伸臂桁架結構廊橋（羅哲文攝）

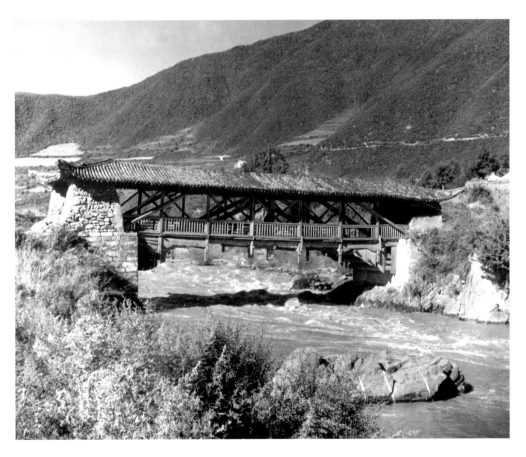

建築是甚麼，它是人類文化的歷史，是人類文化的實錄，反映着時代的精神的特質！

——梁思成

其他

恒聚齋店面。

這是一八六〇年北京恒聚齋店面的照片，除了那兩種不同雕飾的挑頭之外，還有沖天式雙柱牌樓。應當說，這是當時比較考究的商店門面裝飾。

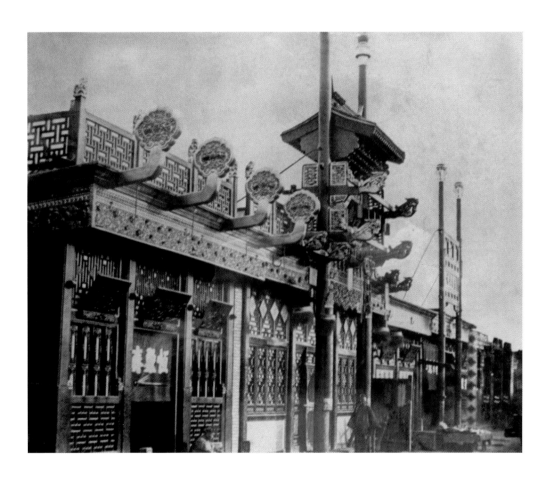

高級住宅。

這張照片攝於清同治十年至同治十一年年間（一八七一至一八七二）。從照片上看，這是一座富有人家住宅的後院，建有二層走馬樓，照片上顯示的是走馬樓正樓。坐在樓下的似是主人，樓上站立者是家眷及僕人。

北京高級住宅（John Thomas 攝）

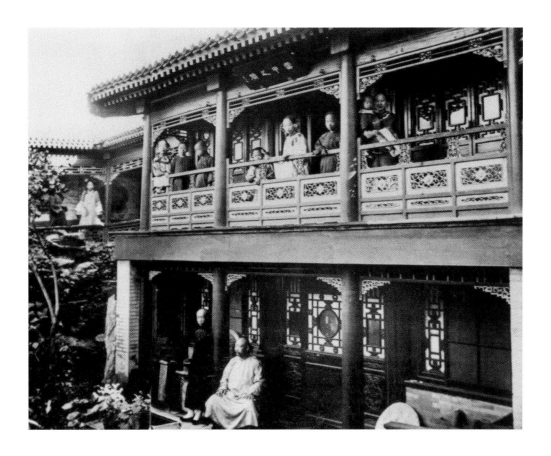

「盧溝曉月」碑亭。

位於北京市西南的盧溝橋建於金大定二十九年（一一八九），兩端各有一座碑亭，「盧溝曉月」碑亭即在其東側雁翅橋上，碑上「盧溝曉月」四字係乾隆帝御筆。「盧溝曉月」曾是「燕京八景」之一。此照片拍於二十世紀三十年代，現此亭已不存。建國後雖經修繕，但已非原貌。

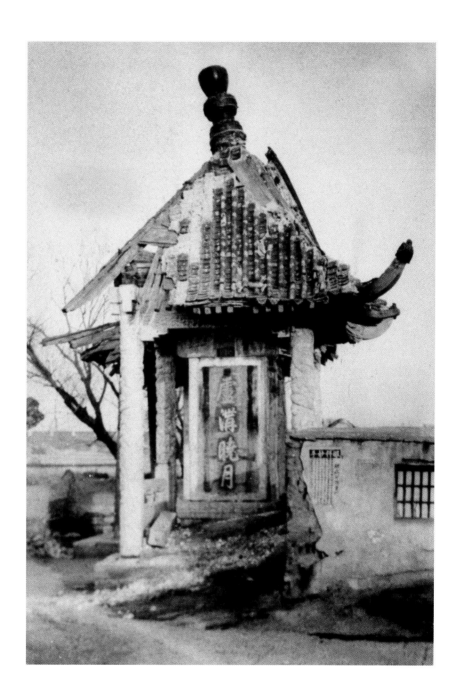

「盧溝曉月」碑

天津

戈登堂。

這座位於天津市原英租界的戈登堂，是英國為紀念曾於一八六〇年參與洗劫燒毀圓明園的英國工兵上尉戈登而修建的，原是英租界工部局的辦公樓，建於清光緒十六年（一八九〇），唐山地震後成為危房，拆除於二十世紀八十年代。

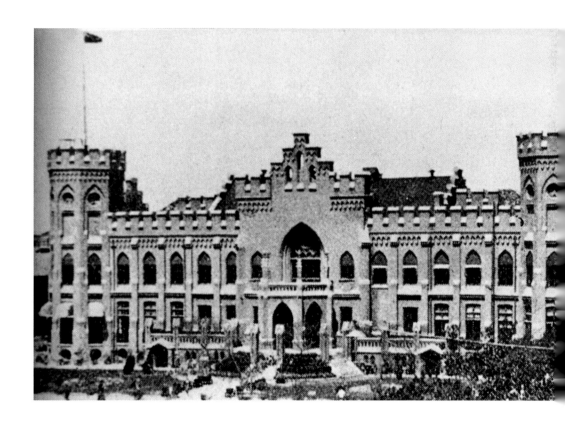

李公祠。

天津李公祠（李鴻章祠）建於清光緒三十一年（一九〇五），位於天津市窰窪，佔地兩公頃，規模宏大，建有李鴻章銅像、享堂及祠後花園等。二十世紀二十年代後祠後花園曾對外開放，民國三十四年（一九四五）後在祠堂辦學，及至一九四九年後屢經改建，今已面目全非。

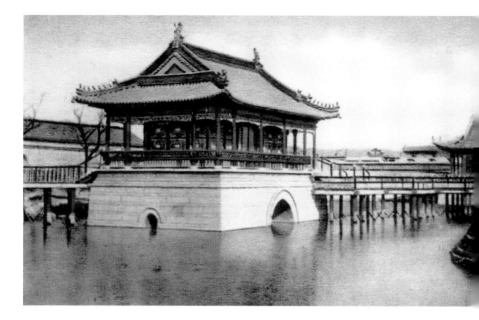

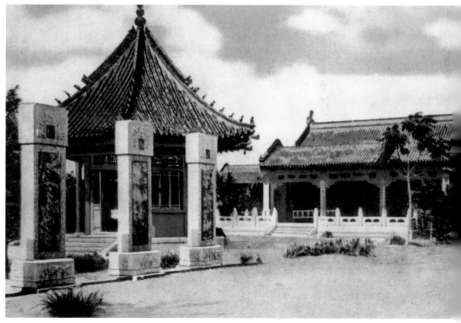

上圖：李鴻章祠後花園

下圖：李鴻章祠

181

劉家祠堂。

河北省唐山市老城區中心的這座祠堂現已不存，且在一九七六年大地震後又無跡可尋，其建造年代已無從查考。根據傳說和當時了解，當是明清時期（一三六八至一九一一）所建。

從這張照片可以推斷，劉家祠堂是一座五架樑帶前後廊的廳堂式建築，山牆已經倒塌，屋脊和瓦頂已被震壞。從屋頂上雜草叢生的情況來看，它已是破敗多年了，但就在這樣的情況下，處在大震中心，周圍磚混結構樓房已全部倒塌，它仍然挺立着，體現了中國木構建築的抗震功能。尤其是這一顯露的樑架和倒塌的山牆場景，說明了中國木構建築「牆倒屋不塌」的優越性。可惜這一很有價值的木構建築抗震實例未加保存，被新樓羣所代替了。

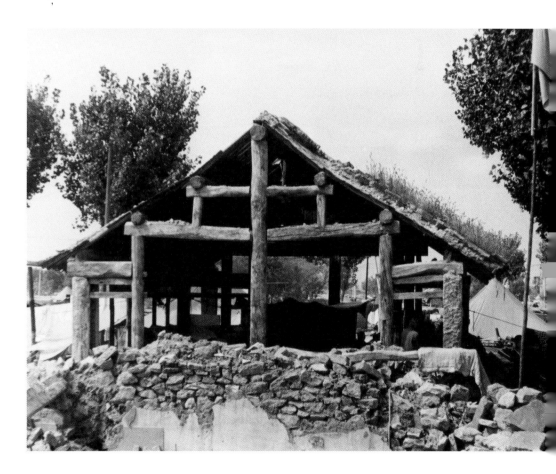

▼ 唐山劉家祠堂（一九七六年七月，羅哲文攝於震後次日。）

育德中學。

河北保定育德中學是民國時期著名的私立學校，創辦於一九○八年，一九一七年六月在該校創辦留法勤工儉學高等工藝預備班，劉少奇、李富春、李維漢等人曾就學於該預備班。如今遺存建築無幾。

▼「五四」運動時，育德師生集會
演講的地方──育德講室。

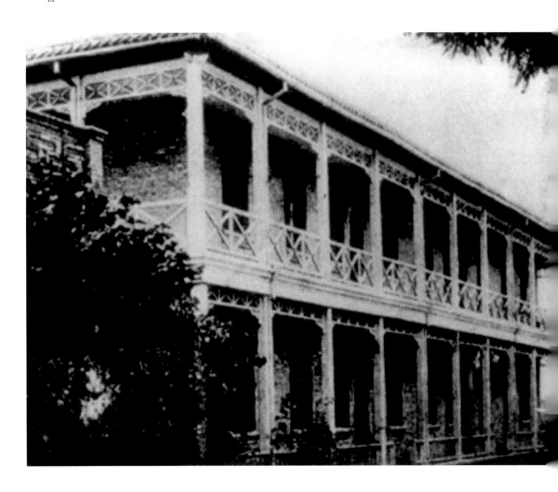

正定府文廟。

一九三五年五月劉敦楨先生去河北調查古建築時拍攝下這兩幀照片。他在五月二十日的日記中寫道：「次至府文廟，已改河北省立第七中學校，承校長于君導觀泮水橋及戟門（思成兄稱前殿），此門現充圖書館，增設頂棚，致樑架與斗栱不明，就外簷栱昂式樣觀之，似元代建築。門後大成殿五間，單簷歇山，與戟門用挑山者異趣，殆明中葉所建也。」

正定府文廟位於河北正定縣，初建於宋熙寧三年（一○七○），後歷代均有重修，現雖尚存，但已非原貌。

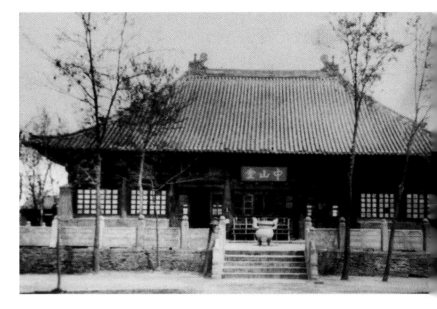

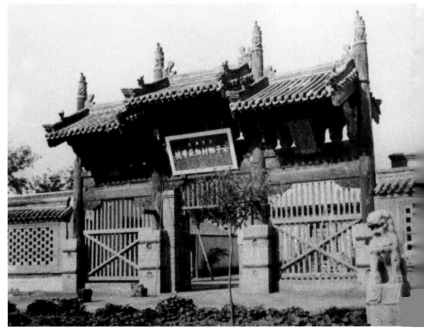

老火車站。

哈爾濱市現南崗火車站是在拆除原來這座火車站的地方新建的。老

火車站建於一九○四年，它的立面體現出十九世紀末產生的新藝術

運動建築特徵。人們說，它是新藝術運動的世界級珍品並不為過。

可惜於一九六○年被拆毀。

哈爾濱老火車站全貌的照片中，廣場上的蘇聯紅軍紀念碑已拆除，

遠景左側是教堂，右側是弘根會館。

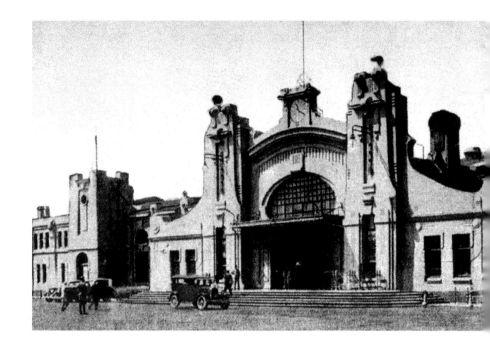

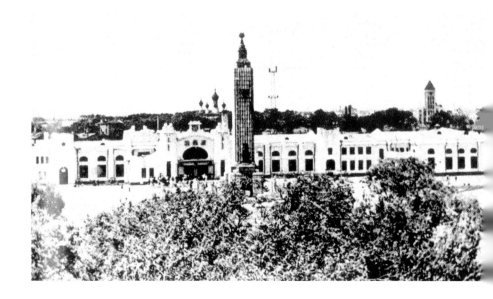

上圖：哈爾濱老火車站

下圖：哈爾濱老火車站全貌（韓昭寬攝）

武當山天雲樓。

天雲樓位於湖北省丹江口市武當山的主峯天柱峯崖壁。樓依山修建，外觀五層，下層為凌空立柱的弔腳樓式，屋頂為高低錯落之仰覆布瓦懸山頂，凌空立柱之上的四層圍樓牆壁用裝板壁結構。整座樓規模宏大，氣勢雄偉，樓內可容數百至千人居住。

天雲樓傳說建於明代，供進香遊客和管理人員住宿之用。由於樓的建築全為木構，經常被火燒毀或因其他原因被破壞，累壞累修。照片所示為清代所重修的建築。樓現已不存，在一九四九年前被毀。

此照片為上個世紀初所攝。（羅哲文撰文）

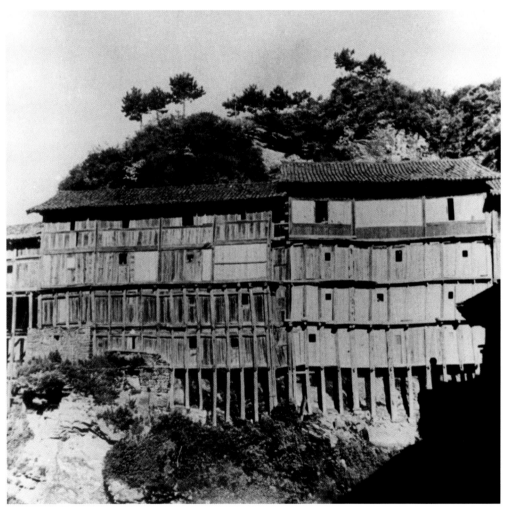

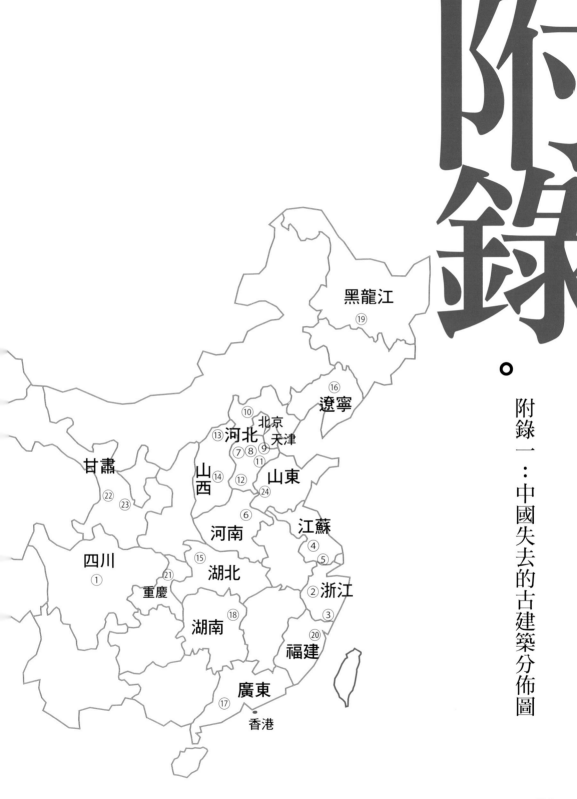

①都江堰　②杭州　③義烏　④蘇州　⑤太倉　⑥開封（東京）

⑦豐潤　⑧正定　⑨唐山　⑩承德　⑪保定　⑫大名　⑬大同

⑭榆次　⑮丹江口　⑯瀋陽　⑰廣州　⑱長沙　⑲哈爾濱

⑳福州　㉑萬縣　㉒蘭州　㉓甘南　㉔濟南

附錄二：中國失去的古建築一覽表

建築名	始建時間	類型	所在地	拆毀概況	備註
都江堰安瀾橋	約秦昭王時（前三〇六—前二五一）	橋樑	四川都江堰	一九七四年因工程需要，橋被下移近百米，竹索被改為了鋼索，竹索橋從此訣別於世。	
義烏鐵塔	五代（九〇七—九六〇）或北宋初期（九六〇—一一二七）	宗教建築	浙江義烏	抗日戰爭時期險被日本侵略軍拆運盜走，後在一九五八年大煉鋼鐵運動中被銷毀。	中國最早的鐵塔之一，也是中國惟一座塔身滿佈精美雕飾而年代又久遠的鐵塔。
豐潤車軸山花塔、無樑閣、文昌閣	遼代（九〇七—一一二五）	宗教建築	河北豐潤	一九七六年唐山大地震中，文昌閣全部無存，無樑閣被震塌大部，花塔上部被震塌。	
大同下華嚴寺海會殿	遼代	宗教建築	山西大同	一九五〇年被拆毀。	其屋頂形式為遼、宋現存佛殿之最早者。
東京虹橋	北宋時期（九六〇—一一二七）	橋樑	河南開封	不詳	
雷峯塔	吳越錢弘俶（九四八—九七八在位）時期	宗教建築	浙江杭州	一九二四年倒塌。	
榆次永壽寺雨花宮	宋大中祥符元年（一〇〇八）	宗教建築	山西榆次	二十世紀五十年代初因修鐵路被拆毀。	
正定府文廟	宋熙寧三年（一〇七〇）	其他	河北正定	歷代均有重修，現雖尚存，但已非原貌。	

建築名	始建時間	類型	所在地	拆毀概況	備註
大慶壽寺雙塔	金章宗時期（一一九〇—一二〇八）	宗教建築	北京	清末民國初年，寺早已不存，一九五五年，雙塔亦被拆除。	
北海大橋	元代（一二〇六—一三六八）	橋樑	北京	一九五六年被改建為今日面貌。	
惠蔭花園	明代（一三六八—一六四四）	園林建築	江蘇蘇州	一九四九年後為一所中學佔用，屢遭破壞。	
武當山天雲樓	約在明代	其他	湖北丹江口	樓的建築全為木構，易遭火災或破壞，累壞累修，現已無存。	
安定門	明洪武元年（一三六八）	城郭	北京	民國初年，為修建環城鐵路曾拆除甕樓，並拆除部分甕城；一九六九年，城門被全部拆除。	
大同古城門	明洪武五年（一三七二）	城郭	山西大同	古城的南門永泰門主門樓一九五二年被毀，城牆門洞約一九八二年被拆毀；北門武定門毀於民國初年的戰亂，後被重修。	
西安門	明永樂十五年（一四一七）	城郭	北京	一九五〇年因攤販失火被焚毀。	
長安右門、長安左門	明永樂十五年	城郭	北京	一九五二年被拆除。	
地安門	明永樂十八年（一四二〇）	城郭	北京	一九五五年被拆除。	
中華門	明永樂十八年	城郭	北京	一九五九年改建綠化天安門廣場時被拆除。	
正陽門	明永樂十九年（一四二一）	城郭	北京	一九一五年正陽門的甕城被拆除，現僅存城門及箭樓。	
東安門	明宣德七年（一四三二）	城郭	北京	一九一二年袁世凱發動兵變時被焚毀。	

建築名	始建時間	類型	所在地	拆毀概況	備註
崇文門城樓	明正統四年（一四三九）	城郭	北京	一九六五年被拆毀。	
宣武門箭樓	明正統四年	城郭	北京	一九二七年箭樓被拆毀，一九三年其城台基被拆除。	
阜成門箭樓	明正統四年	城郭	北京	一九三五年箭樓被拆毀，一九五三年其台基被拆除。	
德勝門城樓	明正統四年	城郭	北京	一九二一年被拆除，現僅存德勝門箭樓。	
正陽橋牌樓	明正統四年	牌樓	北京	一九五四年被拆除。	
北海五龍亭	明天順年間（一四五七—一四六四）	園林建築	北京	曾被毀壞，時間待查；二〇〇七年經專項修繕，恢復了其風貌。	
天津鼓樓	明弘治年間（一四八八—一五〇五）	鼓樓	天津	一九〇〇年被八國聯軍毀壞，一九二一年重修，一九五〇年被拆除。	
大高玄殿習禮亭	明嘉靖年間（一五二一—一五六六）	宗教建築	北京	二十世紀五十年代被拆除。	
大高玄殿前牌樓	明嘉靖年間	牌樓	北京	牌樓有三座，面南的一座一九一七年倒塌，東西兩座一九五五年被拆毀。	
歷代帝王廟前牌樓	明嘉靖十年（一五三一）	牌樓	北京	一九五四年被拆毀。	
永定門	明嘉靖三十二年（一五五三）	城郭	北京	一九五七年被拆除城樓和箭樓。	
蘇州普福橋	明萬曆年間（一五七三—一六一九）	橋樑	江蘇蘇州	一九六九年被拆除。	
瀋陽德勝門	後金天聰五年（一六三一）	城郭	遼寧瀋陽	建國後被拆毀。	
瀋陽鐘鼓樓	後金天聰五年	鐘鼓樓	遼寧瀋陽	一九二九年被拆除。	

建築名	始建時間	類型	所在地	拆毀概況	備註
濟南古城箭樓	明末清初	城郭	山東濟南	一九三〇年被拆除。	
廣州四牌樓	明清時期（一二六八—一九一一）	牌樓	廣東廣州	一九四七年被拆除。	
劉家祠堂	明清時期	其他	河北唐山	一九六七年唐山大地震後無跡可尋。	
蘇州報恩寺大雄寶殿	清代（一六三六—一九一一）	宗教建築	江蘇蘇州	「文革」中被拆毀。	
瀋陽實勝寺前牌樓	清崇德元年（一六三六）	牌樓	遼寧瀋陽	毀於何時待查。	
法海寺過街塔	清順治十七年（一六六〇）	宗教建築	北京	現已無存，毀壞時間不詳。	
圓明園	清康熙三十九年（一七〇〇）	園林建築	北京	歷經一百五十多年的經營建造，卻於一八六〇年、一九〇〇年分別遭到英法聯軍、八國聯軍的破壞，現僅存殘跡。	
承德二道牌樓	清乾隆年間（一七三六—一七九五）	牌樓	河北承德	二十世紀五十年代被拆除。	
承德避暑山莊「文園獅子林」	清乾隆年間	園林建築	河北承德	曾被毀於戰亂，二十世紀三十年代大部分景觀已恢復原貌。	
長沙天一閣	清乾隆十一年（一七四六）	城郭	湖南長沙	一八五二年毀於戰火，一八六五年修復，一九二四年又重新修建，一九三八年又毀於長沙大火。	
承德普佑寺	清乾隆二十五年（一七六〇）	宗教建築	河北承德	一九六四年毀於雷擊火災。	
承德珠源寺宗鏡閣	清乾隆二十六年（一七六一）	宗教建築	河北承德	一九四三年被日寇徹底拆毀運走，至今下落不明。	

建築名	始建時間	類型	所在地	拆毀概況	備註
北海萬佛樓	清乾隆三十五年（一七七〇）	宗教建築	北京	一九六五年被拆除。	
承德殊像寺、寶相閣	清乾隆三十九年（一七七四）	宗教建築	河北承德	均早已無存，毀壞時間不詳。	
太倉逸園	清道光年間（一八二一—一八五〇）	園林建築	江蘇太倉	毀於抗日戰爭時期。	
嚴家花園	道光八年（一八二八）	園林建築	江蘇蘇州	「文革」中被毀壞。	
戈登堂	清光緒十六年（一八九〇）	其他	天津	二十世紀八十年代被拆除。	十九世紀天津體量量最大的建築物。
聖尼古拉教堂	清光緒二十五年（一八九九）	宗教建築	黑龍江哈爾濱	「文革」中被拆除。	
新堂子	清光緒二十七年（一九〇一）	宗教建築	北京	一九八五年被拆除。	
布拉格維申斯基教堂	清光緒二十九年（一九〇三）	宗教建築	黑龍江哈爾濱	一九七〇年代被拆毀。	
中海海晏堂	清光緒三十年（一九〇四）	園林建築	北京	二十世紀五十年代被拆除。	
哈爾濱老火車站	清光緒三十年	其他	黑龍江哈爾濱	一九六〇年被拆毀。	可謂新藝術運動的世界級珍品。
李鴻章祠	清光緒三十一年（一九〇五）	其他	天津	屢經改建，現已面目全非。	
聖斯坦尼斯拉夫斯基教堂	清光緒三十三年（一九〇七）	宗教建築	黑龍江哈爾濱	毀於何年不詳。	
猶太教主教堂	清光緒三十四年（一九〇八）	宗教建築	黑龍江哈爾濱	一九六三年被改建為三層，現狀與原狀相比，已面目全非。	
保定育德中學	清光緒三十四年	其他	河北保定		如今遺存建築無幾。

建築名	始建時間	類型	所在地	拆毀概況	備註
喀山聖母男子修道院	民國十三年（一九二四）	宗教建築	黑龍江哈爾濱	毀於何年不詳。	
太陽島聖尼古拉教堂	民國十七年（一九二八）	宗教建築	黑龍江哈爾濱	「文革」中被毀。	
西直門	不詳	城郭	北京	一九六九年西直門被拆除，其箭樓台基中藏有一座始建於一三五九年的元代城門，亦被拆毀。	
正定陽和樓	不詳	城郭	河北正定	一九四九年前被拆除。	
東、西長安街牌樓	不詳	牌樓	北京	一九五四年被拆除，後被重建；「文革」中被再次拆除。	
東單牌樓	不詳	牌樓	北京	一九一六年被拆除。	
東四、西四牌樓	不詳	牌樓	北京	一九五四年被拆除。	
東交民巷、西交民巷牌樓	不詳	牌樓	北京	一九五四年被拆除。	
北海三座門	不詳	牌樓	北京	一九五四年被拆除。	
大名縣牌樓	不詳	牌樓	河北大名	毀於何時不詳。	
承德避暑山莊「梨花伴月」建築羣	不詳	園林建築	河北承德	現大多已無存，毀壞時間不詳。	
正定廣惠寺華塔	不詳	宗教建築	河北正定	子塔被毀，時間不詳，現只存殘缺的主塔。	
福州江心島天后廟	不詳	宗教建築	福建福州	毀於何時待考。	

建築名	始建時間	類型	所在地	拆毀概況	備註
原索菲亞教堂	不詳	宗教建築	黑龍江哈爾濱	「文革」期間教堂遭到嚴重破壞，後重建。	遠東地區最大的東正教堂。
打磨灘直浮橋	不詳	橋樑	重慶	這種浮橋多已改為公路橋，此橋現已無存，毀壞時間不詳。	
天仙橋	不詳	橋樑	重慶萬縣	現已無存，毀壞時間不詳。	此橋最大的價值在於大的跨度用木桁架
蘭州握橋	不詳	橋樑	甘肅蘭州	二十世紀五十年代初期被拆除。	之的應用木桁架較
甘南廊橋	不詳	橋樑	甘肅甘南	現已無存，毀壞時間不詳。	之的西方木桁架的發明應用歷史早了多年。
「盧溝曉月」碑亭	不詳	碑亭	北京	毀壞時間不詳，現雖經修繕，但已非原貌。	
清朝總理各國事務衙門牌樓	不詳	牌樓	北京	不詳	
香港過街彩樓	不詳	牌樓	香港	不詳	
北京恒聚齋店面	不詳	店面	北京	不詳	
北京高級住宅	不詳	住宅	北京	不詳	